中国画入门·鸟雀

梅若　著

上海书画出版社

目　录

前　言

　　中国画的传承，其实是一种程式的接续，凡山水、花鸟、人物皆有模式范本可依，以此入手，可先得其形再入其道。此为基石，高楼大厦皆由此而起。

　　中国画的学习过程往往是从临摹作开端的，就初学者而言，这是一种易把握又见效的学习方法：其一，可以较快地熟悉所绘物体的造型形象；其二，可以学习技法掌握方法。由此，此举对日后的进一步深入学习大有裨益。

　　学习方法既已确定，范本的选择亦不可随意而为，虽历代有不少精品佳构，然初学者并不易把握，究其原因，皆由于不明作画的先后顺序而不得要领。鉴于此，本社选编了这套《中国画入门》丛书，每一册以一个题材为主，解析一种技法，由简入繁，由浅入深，由局部到整体分成若干个教程，循序渐进。一则可使初学者一步一步地熟悉技法，掌握技法，二则可以举一反三，触类旁通，达到更高境界。

　　这套书的作者都是在各自的领域里有所建树的名画家，他们从事创作，对教育也颇有心得，以他们的经验和富于表现力的技法演示以及科学的教学设计与安排，读者一定会从中受益的。

　　本册为《中国画入门·鸟雀》。为便于广大初学者掌握表现鸟雀的绘画技巧，本书以小写意画法作为入手，采用步骤图的形式，详尽地介绍了表现程序和技法手段。

　　在学习过程中，初学者除了按书中的要求练习外，更应多多地深入生活，做一些必要的写生，以利于增强理解，将对象表现得更生动自然，更艺术化。

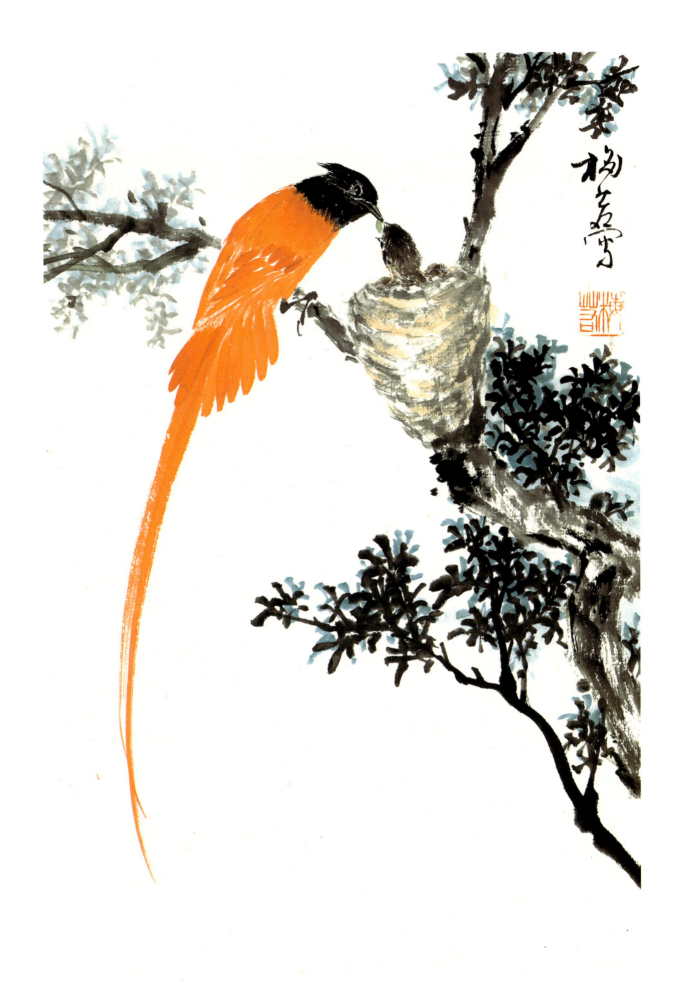

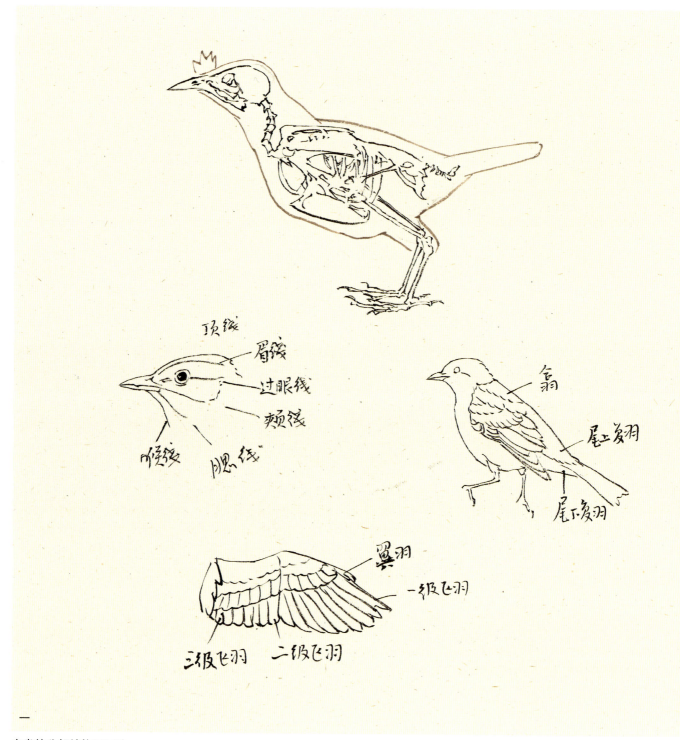

鸟雀的分部结构及画法

一、画鸟先要了解鸟的结构，当然我们不是鸟类专家，只需对鸟类有个大概的了解即可，对于骨骼，我们要了解它流线型的头骨，可伸缩的颈骨、知道龙骨的位置以及尾部的位置。

鸟头部外形要了解几条线，就是顶线、眉线、过眼线、颊线、腮线和喉线，各种鸟由于进化的关系有的线会强调有的线会退化，但是所有的变化都离不开这几条线。

羽毛比较复杂，我们要记住并强调的是翼羽、复羽、飞羽，背上的羽毛叫翕，要注意画出尾上复羽和尾下复羽。

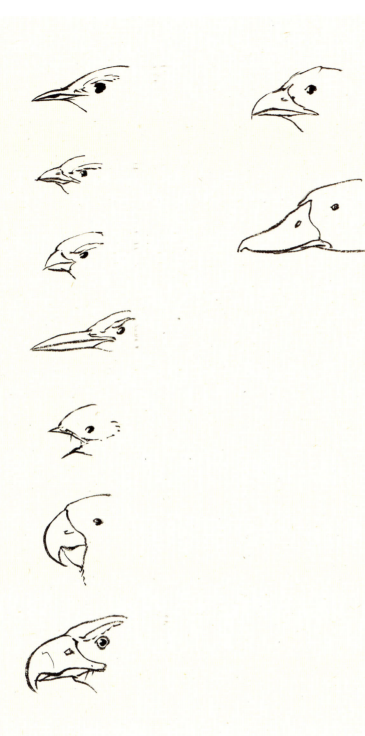

各種鳥不同
的嘴形
細長的大多
以蟲為主食
半寬的以實
各的種子糧
長嘴大多
水鳥
大寬嘴鳥以
堅果為主食
鷹嘴有力而
勾
雞類在寬窄
之間
鴨喙扁平嘴

二、各种鸟类有不同的嘴型（喙），一般细的嘴大多以昆虫为食，半宽的嘴是以小种子和粟米为主食的，燕子是飞行觅食，不靠嘴啄
所以短而宽，鹦鹉的嘴宽大是因为要食坚果，鹰类的嘴尖而宽是为了撕碎猎物，鸭子就是个扁平的嘴。

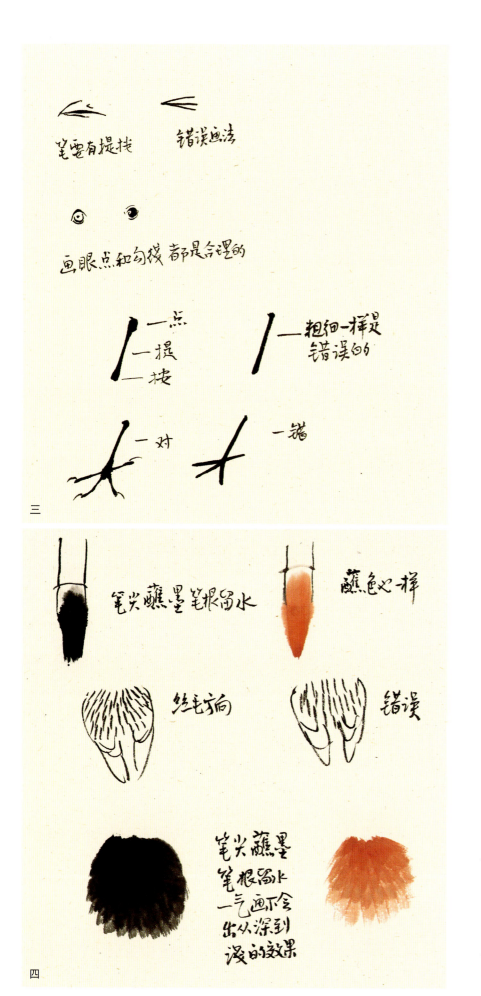

笔毛有提按　　　错误画法

画眼点和勾线都是合理的

一点
一提
一按

粗细一样是
错误的

一对　　　　一错

笔尖蘸墨笔根留水　　　　蘸色也一样

丝毛方向　　　　错误

笔尖蘸墨
笔根留水
一气画下会
出从深到
浅的效果

三

四

三、画鸟嘴的时候线条要有提压，不能粗
　　细一样，画脚的时候也要有提压，不
　　能画成一根火柴棍。
四、笔尖上蘸色，笔后根一定要留水，在
　　调色盘里把笔压扁来丝毛。要注意丝
　　毛的方向。
五、乱笔法和丝毛法都可以适合小写意
　　画鸟，不同的是一个粗放点一个细腻
　　点。

丝毛法画鸟

乱笔法画鸟

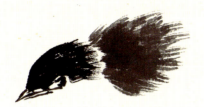
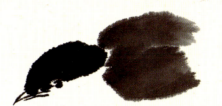
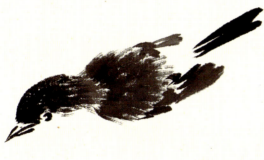
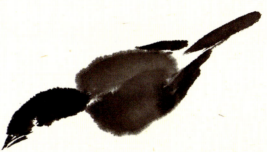
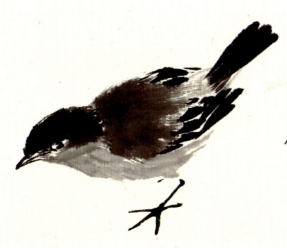
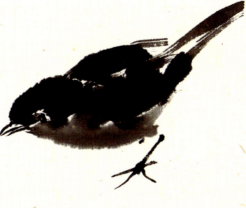

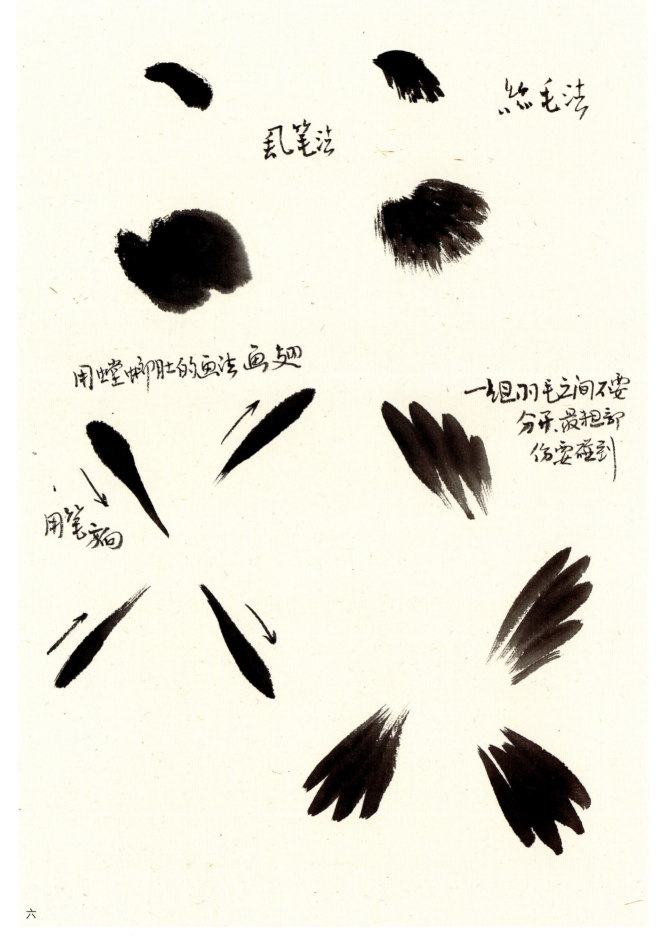

乱笔法

絲毛法

用螳螂肚的画法画翅

一组羽毛之间不要
分开，最根部
彷要接到

用笔方向

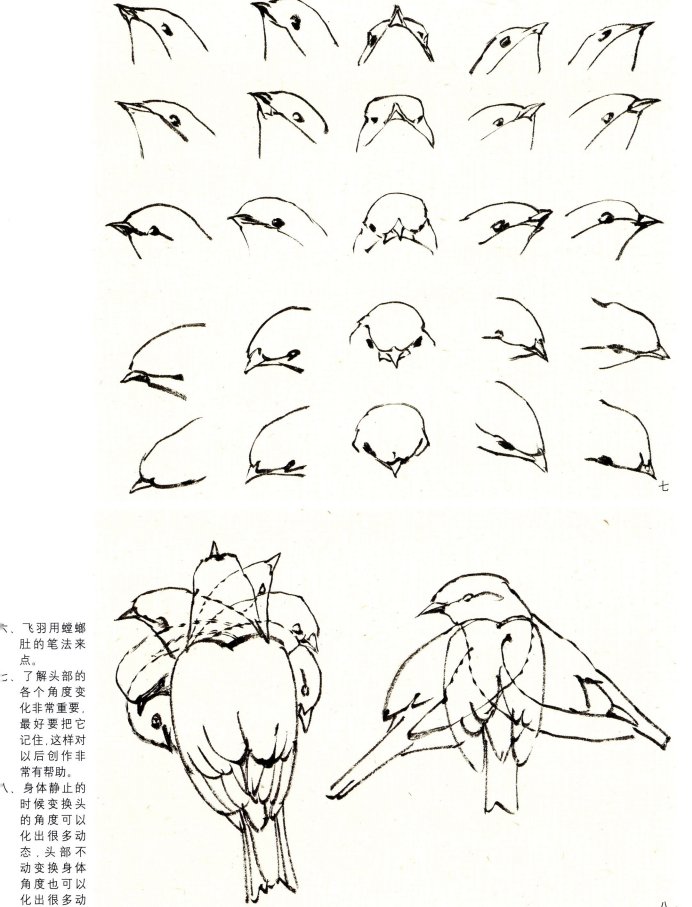

七

八

六、飞羽用螳螂
　　肚的笔法来
　　点。

七、了解头部的
　　各个角度变
　　化非常重要，
　　最好要把它
　　记住，这样对
　　以后创作非
　　常有帮助。

八、身体静止的
　　时候变换头
　　的角度可以
　　化出很多动
　　态，头部不
　　动变换身体
　　角度也可以
　　化出很多动
　　态。

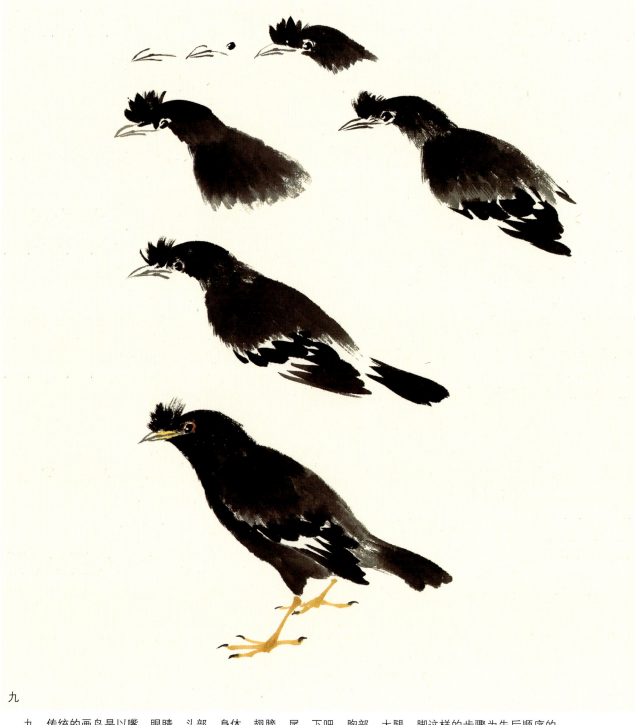

九

九、传统的画鸟是以嘴、眼睛、头部、身体、翅膀、尾、下吧、胸部、大腿、脚这样的步骤为先后顺序的。

十、写意画法亦可先从身体画起后加头部。

画鸟全诀

　　须识鸟全身，由来本卵生，卵形添首尾，翅足渐相增，飞扬势在翅，舒翮（hé 带有空心硬管的羽毛）捷且轻，仰首须开口，似闻枝上声，歇枝在安足，稳踏静不惊，欲飞先动尾，尾动便高升，得其开展势，跳枝如不停，此为全身诀，能兼众鸟形，更有点睛法，尤能传其神，饮者如欲下，食者如欲争，怒者如欲斗，喜者如欲鸣，双栖与上下，须得顾盼情，亦如人写肖，全在点双睛，点睛贵得法，形采即如真，微妙各有理，方足传古今。

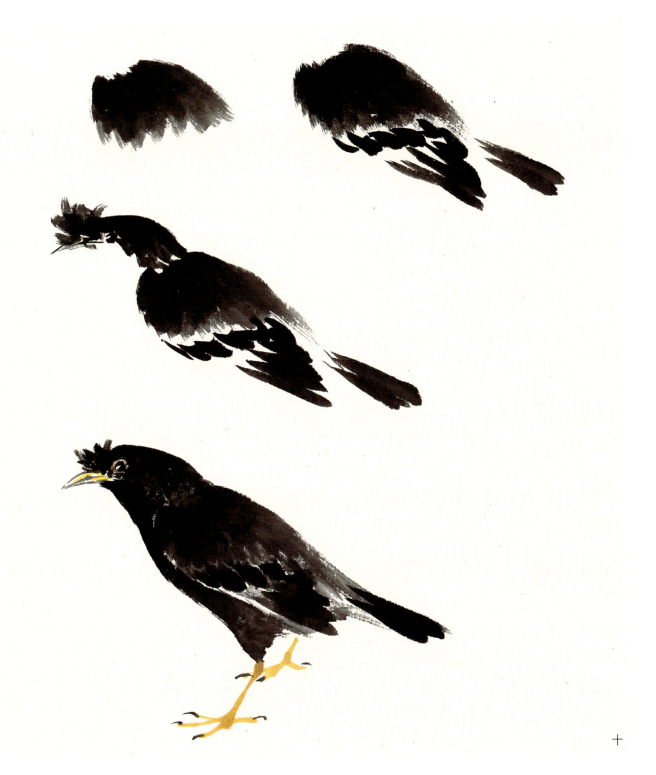

十

画宿鸟诀

凡鸟之各状，飞鸣与饮啄，此则人所知，但未知其宿，枝头安宿鸟，必须暝其目，其目下掩上，禽之异乎畜，嘴插入翼中，毛腹双足，因稽宿鸟情，证之古谚语，鸡宿必上距，鸭宿必下嘴，下嘴咮（zhòu鸟嘴）插翼，上距缩一腿，虽言鸡鸭性，亦具众禽理，画当所知，一切类此推。

画鸟须分两种腿短长诀

画鸟分二种，山禽与水禽，山禽尾必长，高飞羽翮轻，水禽尾自短，入水堪浮沉，须各得其性，方可图其形，尾长必嘴短，善鸣高举，尾短嘴必长，鱼虾搜水底，鹤鹭则腿长，鸥凫亦短腿，虽俱属水禽，亦须分别此，山禽处林木，毛羽俱五色，鸾凤与锦鸡，辉灿铺丹碧，水禽浴澄波，其体多清洁，凫雁色同苍，鸥鹭色共白，惟有双鸳鸯，形须分雌雄，雄者具五色，雌与野鹜同，翠鸟多光彩，羽毛皆青葱，翠色带青紫，嘴爪丹砂红，羡此一禽色，独冠水鸟中。

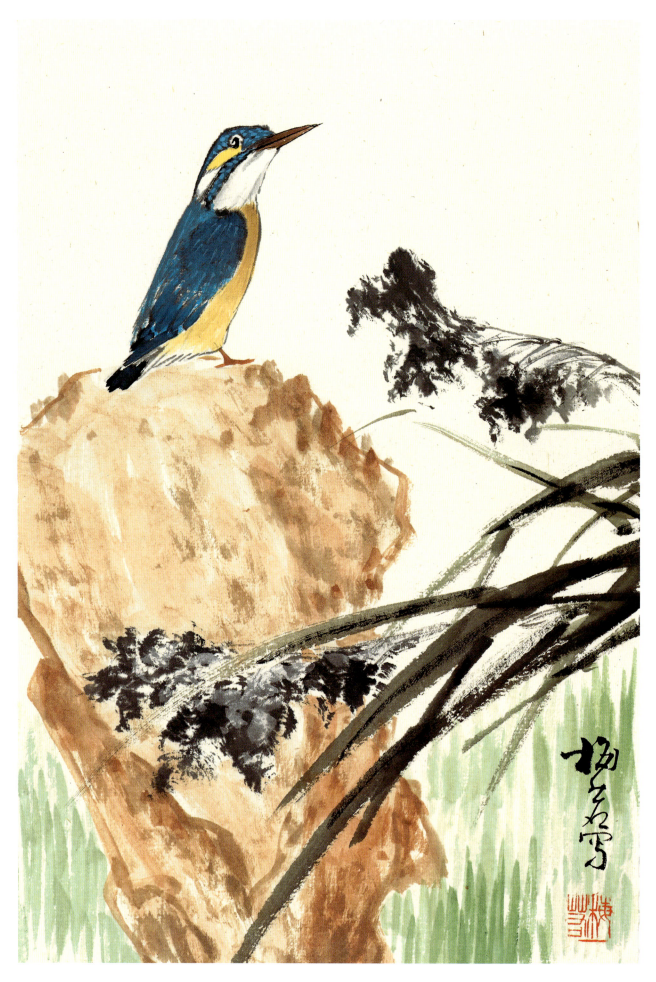

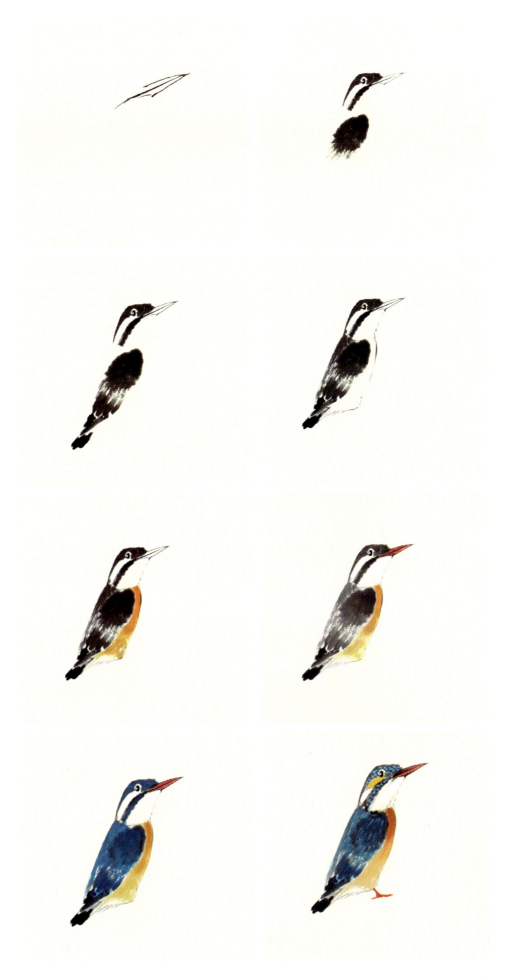

翠鸟

　　翠鸟嘴巴的上喙是黑的，下喙是红的，一般画起来都会把它画成红色。先用墨把它的绿色部分画出来，干了以后再罩以石青，鸟的眼角后面有两块毛，一块是赭石的，一块是白的，也可以把赭石的这一块画成黄颜色，脚也是红色，头部的浅色点子可以在石青的基础上再点白色。

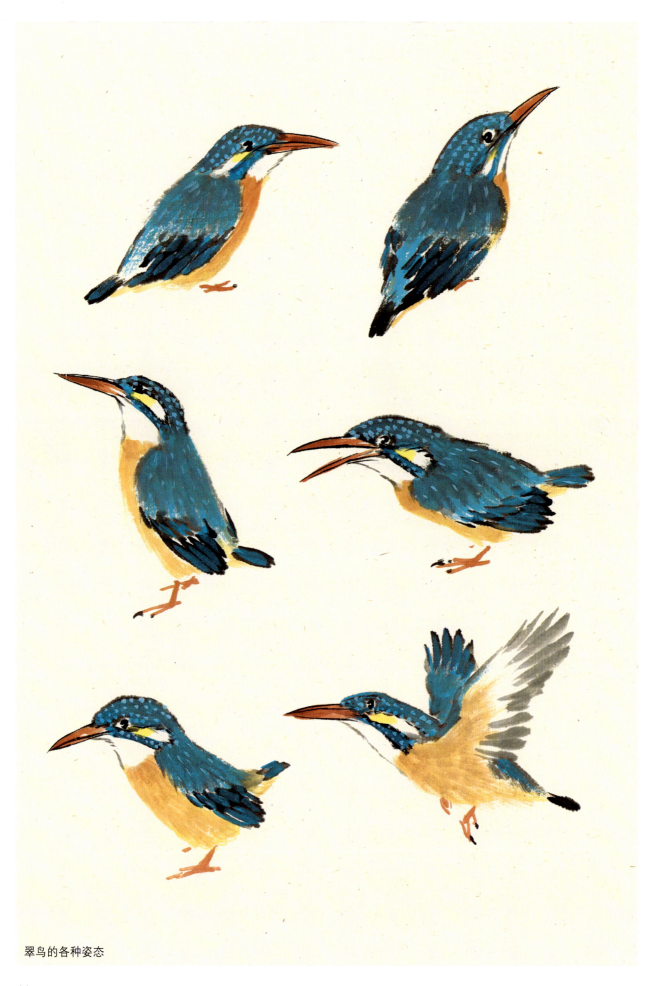

翠鸟的各种姿态

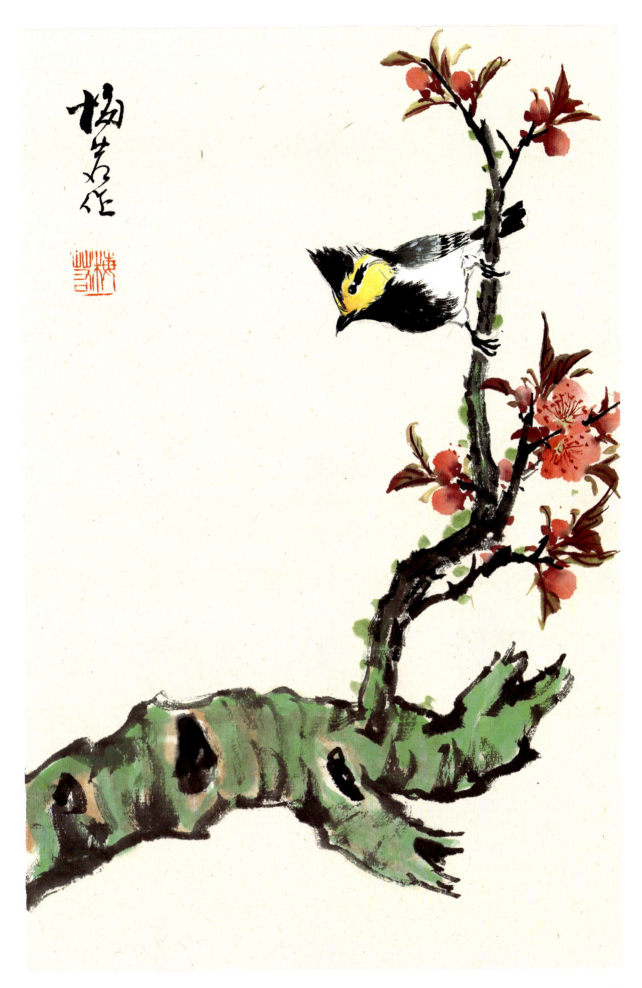

15

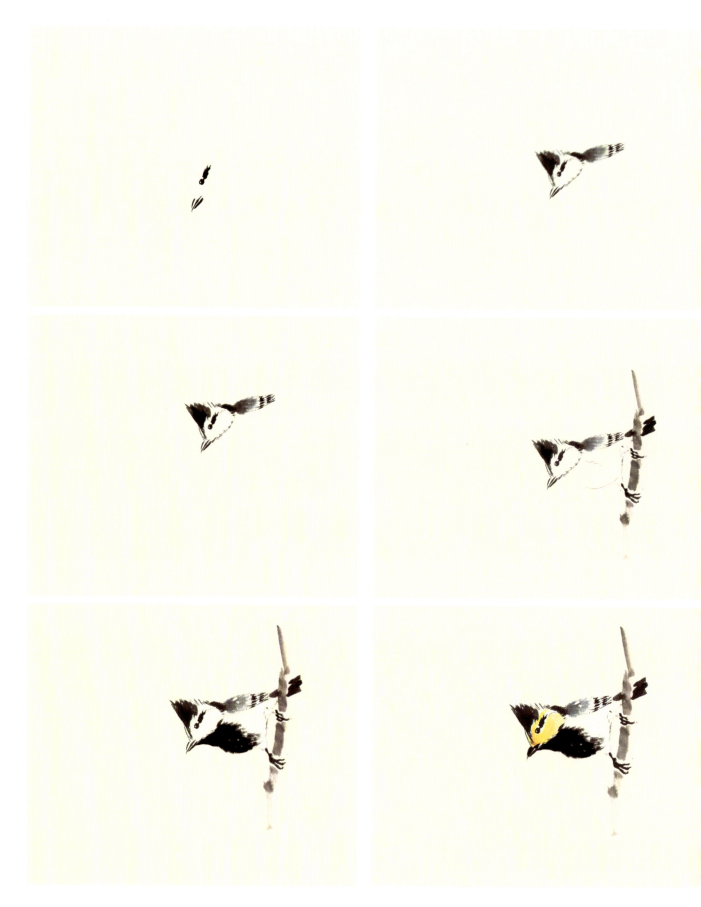

冠山雀

　　此鸟有两种，一种是黄脸冠山雀，一种是白脸冠山雀。这里画的是黄脸冠山雀。冠山雀是尖嘴，先画嘴，画眼睛，画过眼线，然后画头顶，背翅的地方用墨青，脸部用藤黄，先罩上藤黄以后笔尖再调上一点点朱磦或赭石，在头部的前端再染得深一点。

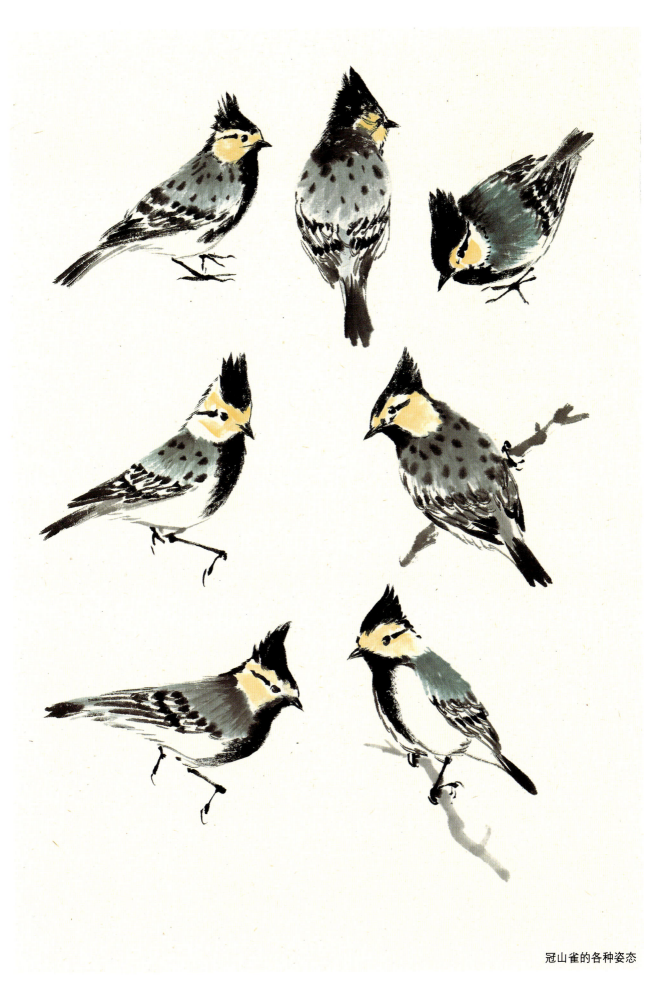

冠山雀的各种姿态

17

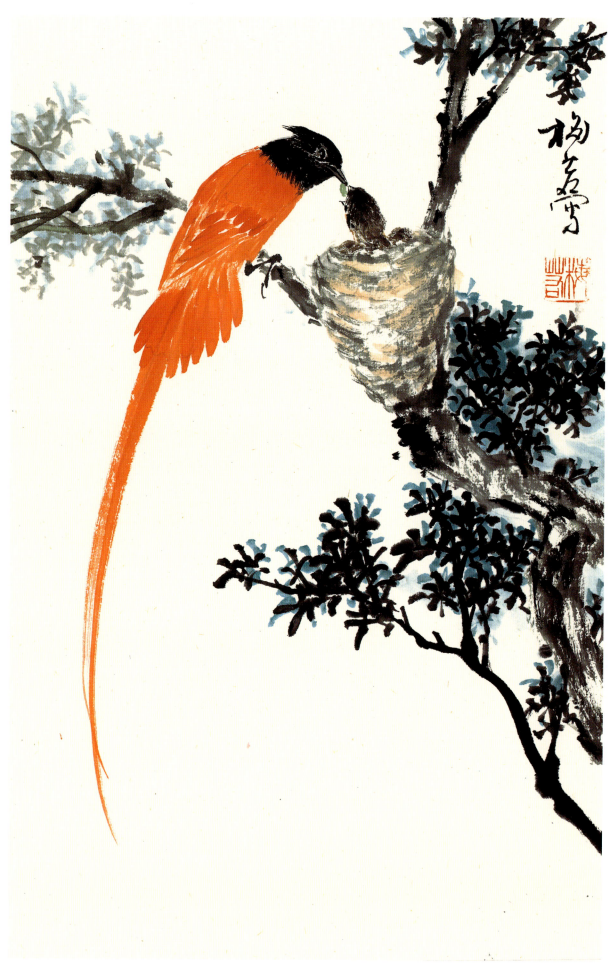

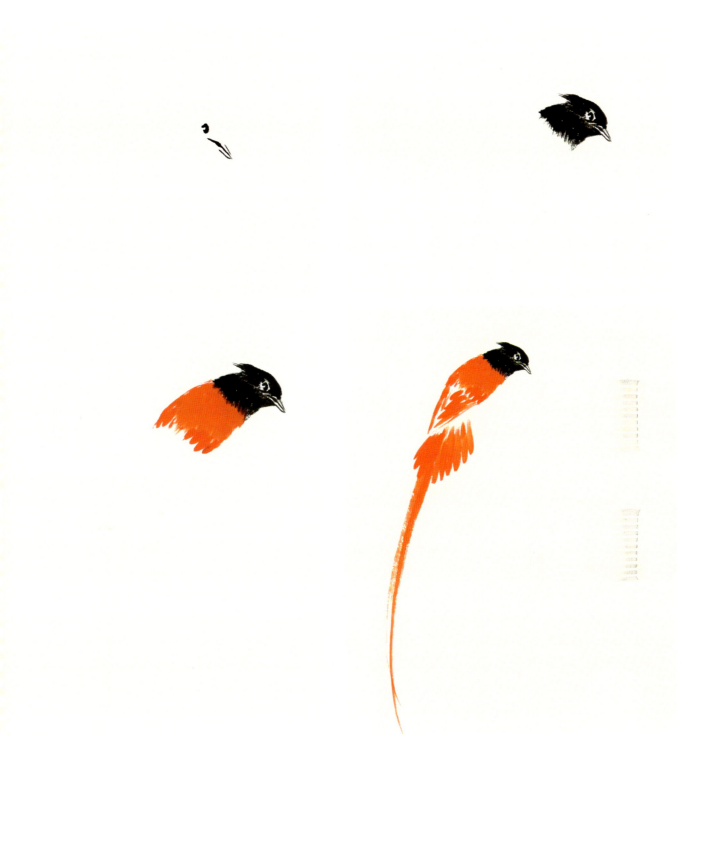

　　绶带鸟是深受大众喜爱的，也是画家经常表现的鸟类，"绶"、"寿"谐音，寓意吉祥。我们在自然界看到的绶带是黑头红身体或者黑头白身体。画的时候是先蘸朱磦笔尖上加曙红来运笔，以朱磦为主，不要以曙红为主，嘴部用花青蘸墨调一下或者纯用墨色也可以。

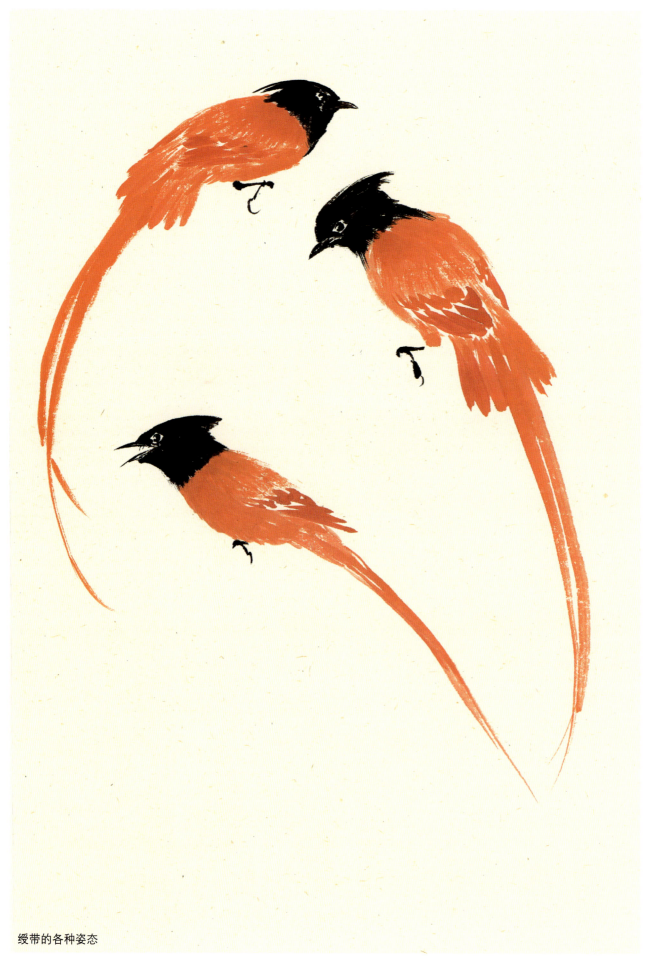

绶带的各种姿态

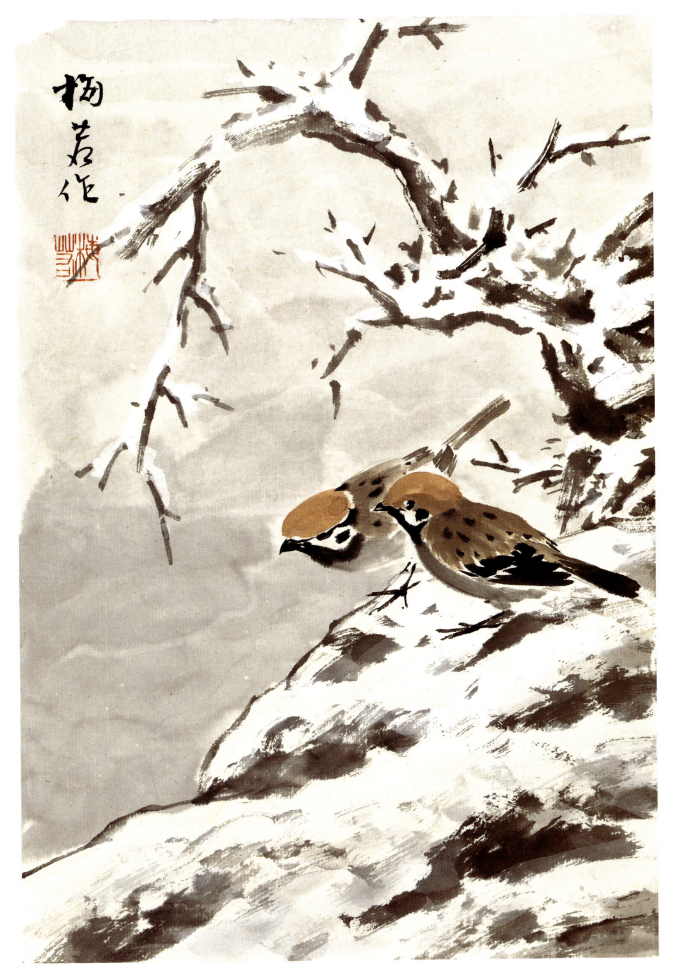

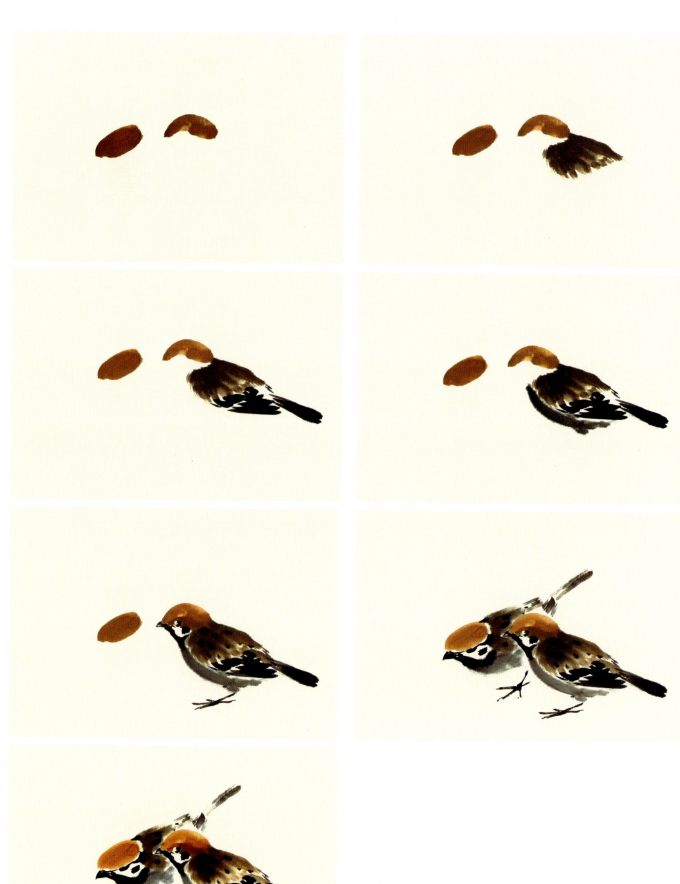

麻雀

　　麻雀是常见的鸟雀，画时先把麻雀的头部点出来，头部和背部分开两种颜色，头部直接用赭石，背部可在赭石中加少许墨，肚子上的淡墨可一笔画成，然后再用深墨画脸上的一块斑记和下巴上的黑毛，画完以后在背上用较深的墨顺着丝毛的方向作点。

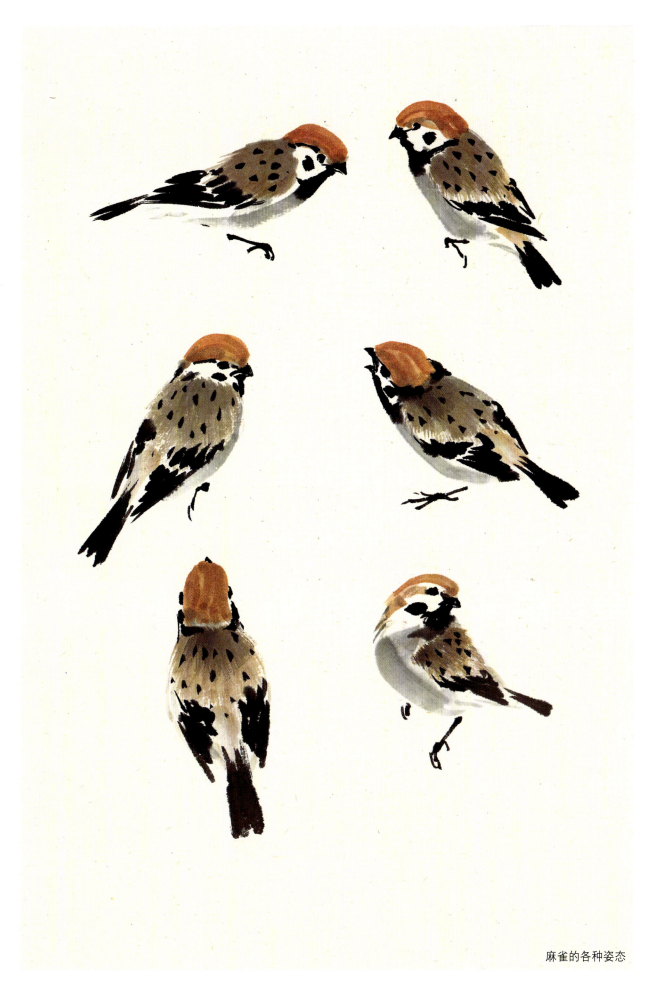

麻雀的各种姿态

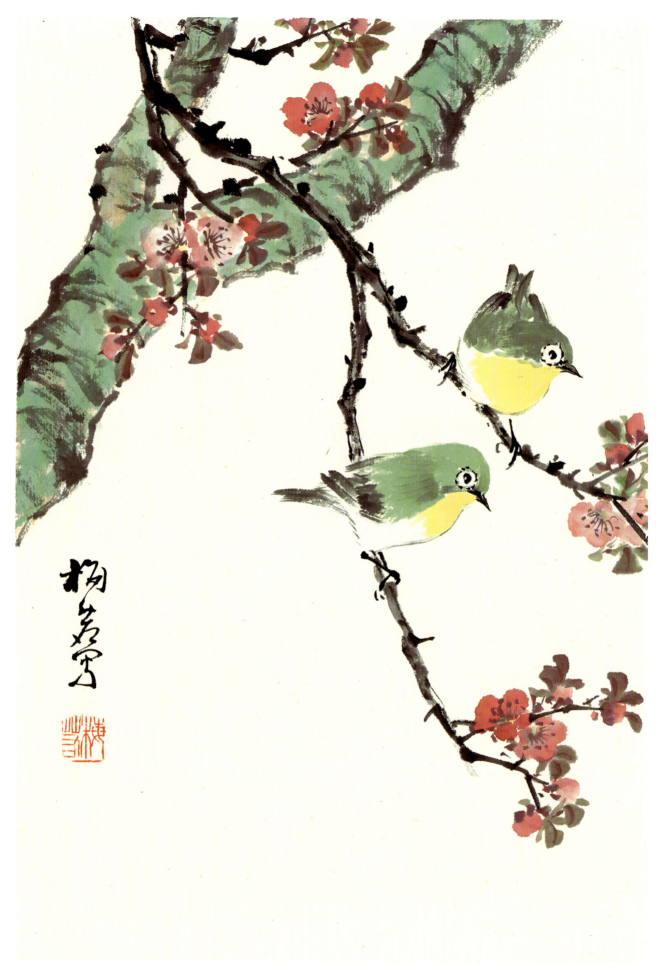

24

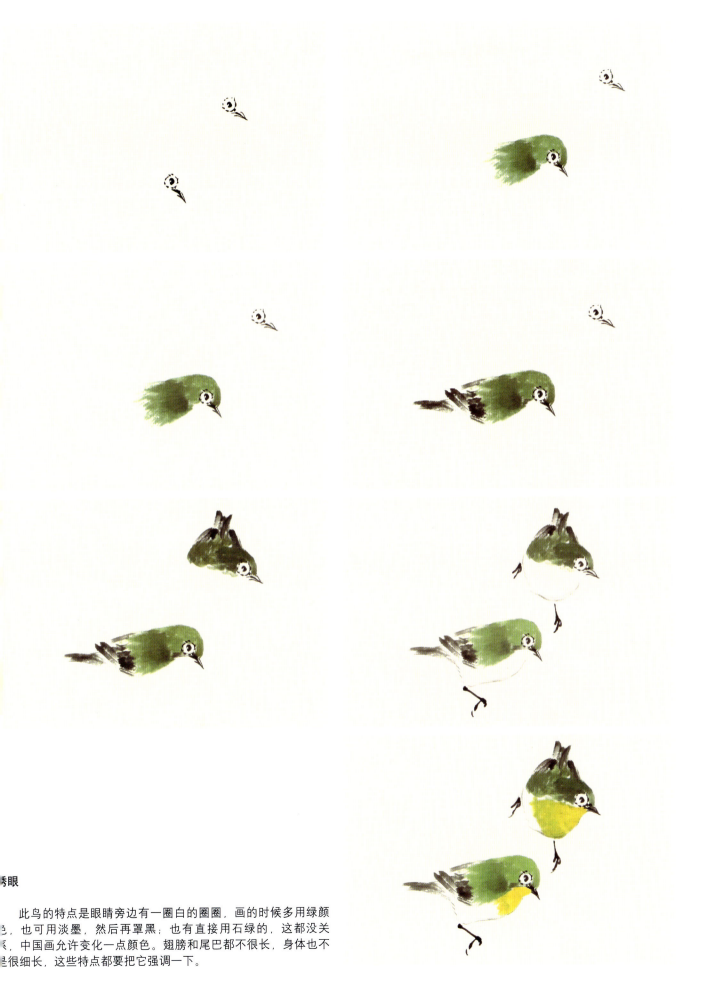

绣眼

　　此鸟的特点是眼睛旁边有一圈白的圈圈，画的时候多用绿颜色，也可用淡墨，然后再罩黑；也有直接用石绿的，这都没关系，中国画允许变化一点颜色。翅膀和尾巴都不很长，身体也不是很细长，这些特点都要把它强调一下。

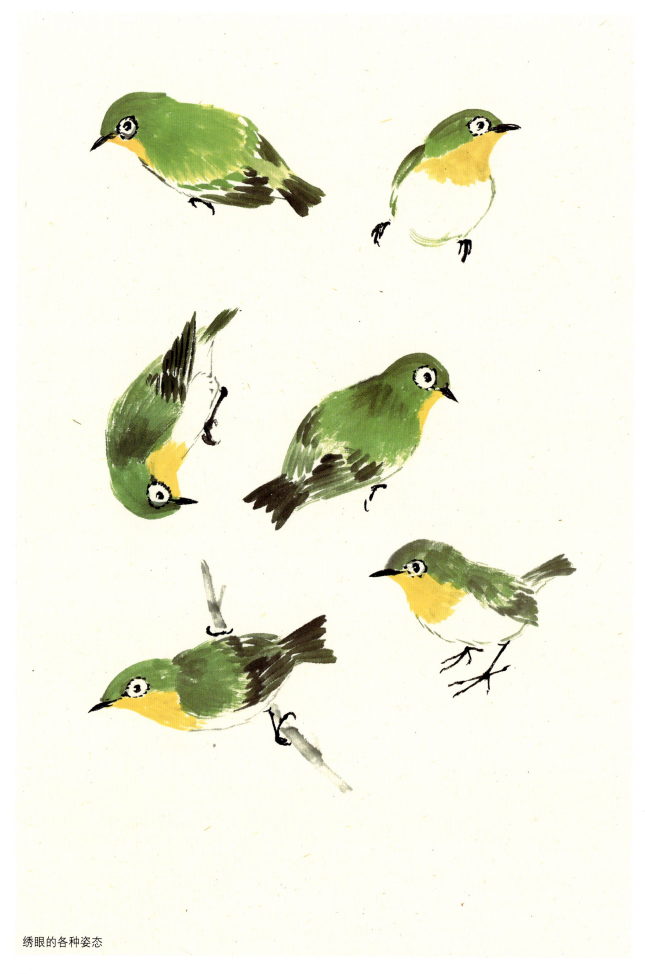

绣眼的各种姿态

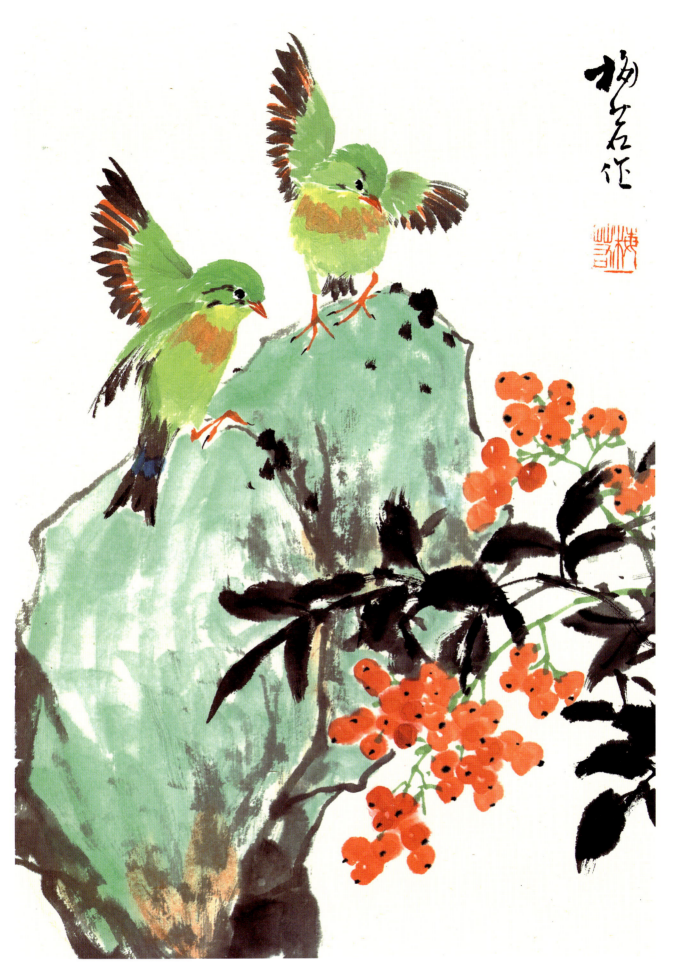

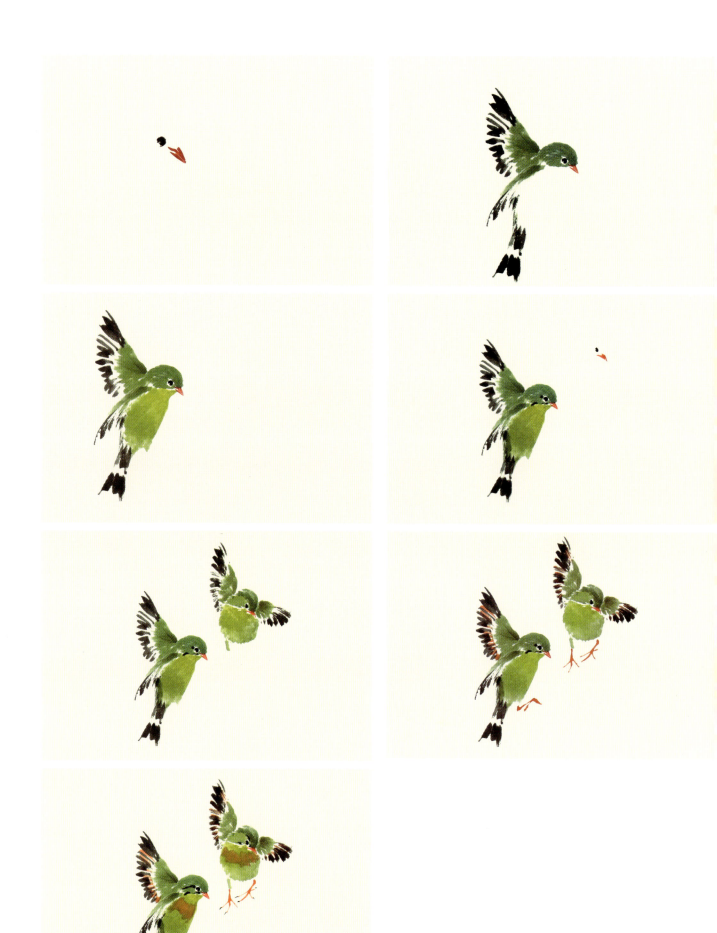

相思鸟

　　特点是红嘴红脚,尾羽和翅膀都有红色的条纹,画的时候要注意这些特征。

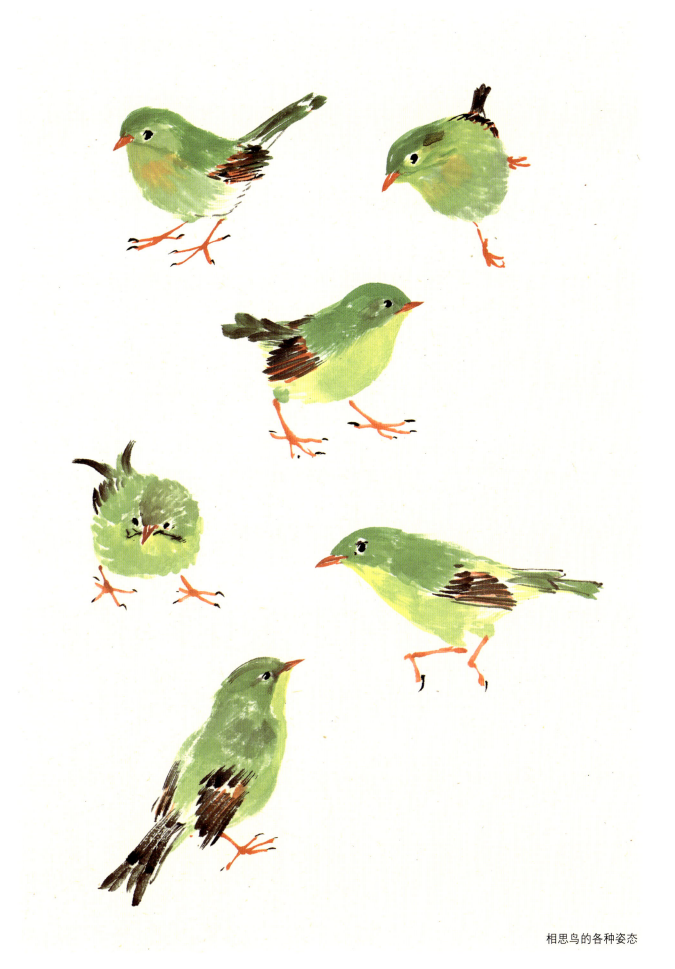

相思鸟的各种姿态

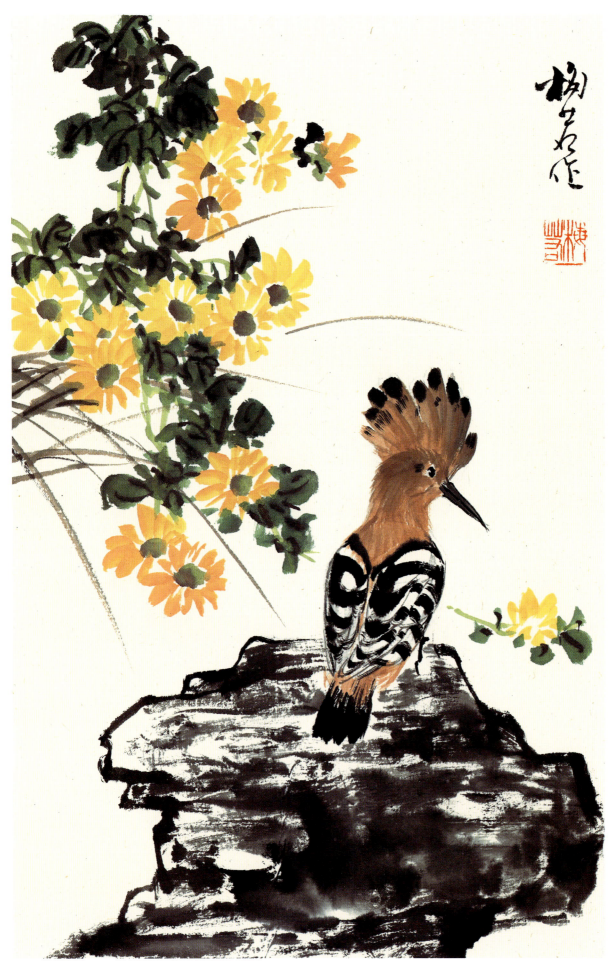

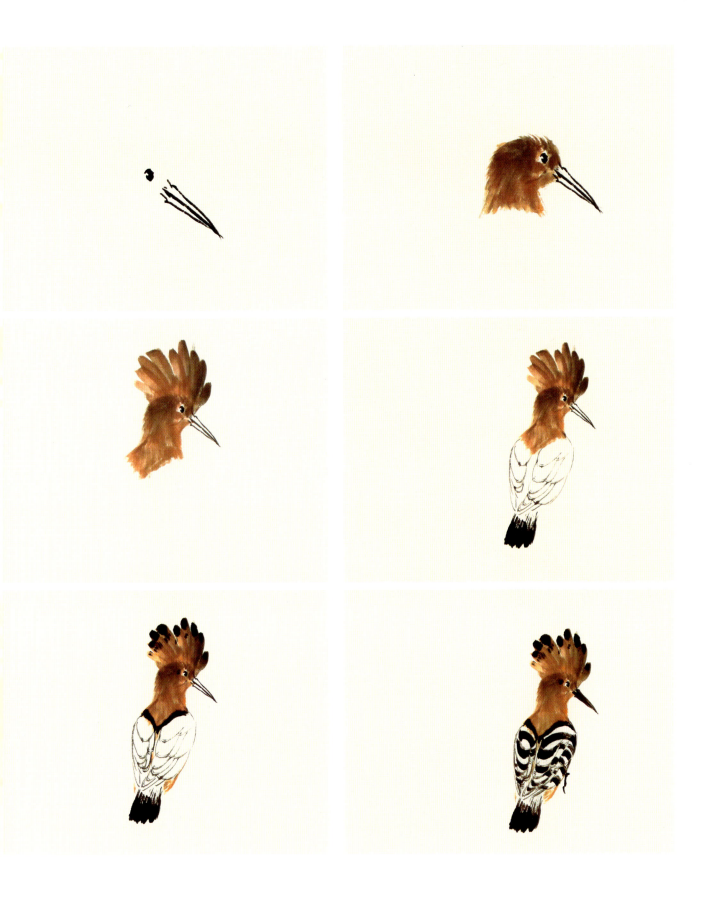

戴胜鸟

　　我们平时见得比较少，也是比较好看的，但是它不是啄木鸟。用赭石画头部和身体的时候是笔尖上蘸上墨，而不是把全部的赭石和墨调混在一起，画翅膀的时候先画出翅膀羽毛的形状，然后再画黑色的条纹，画黑色条纹的时候要注意画出它的圆弧，这样的话，它的身体就产生了较为完善的立体感。嘴、脚都是黑色的，最后再点上冠羽上黑色的斑点。

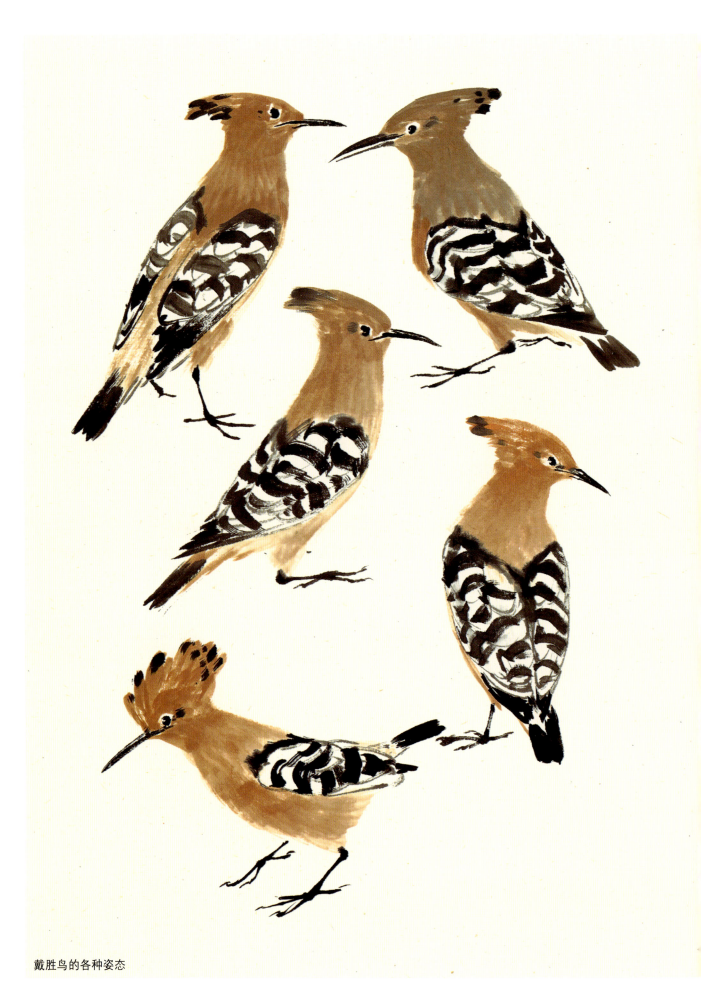

戴胜鸟的各种姿态

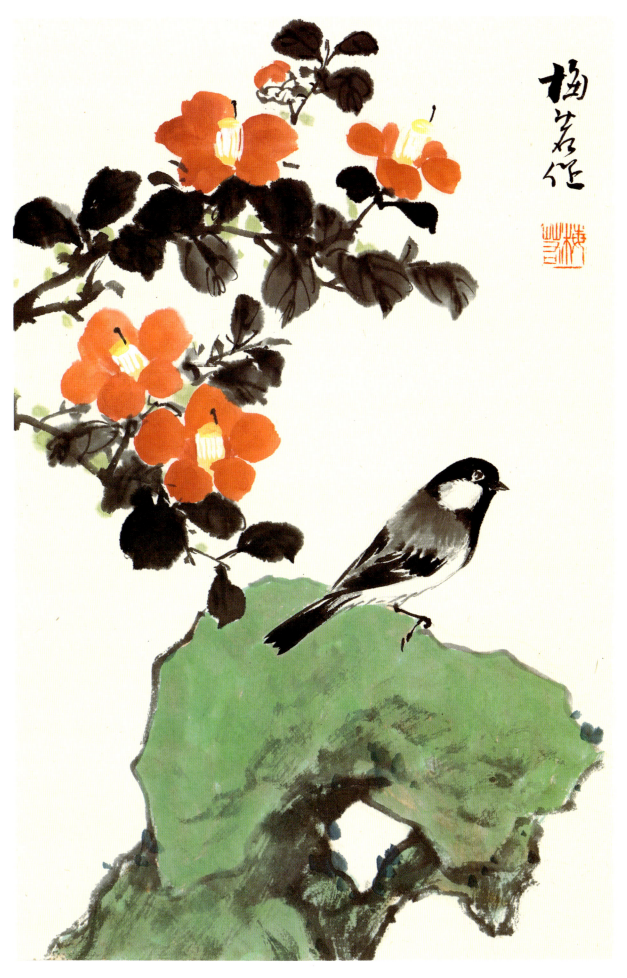

33

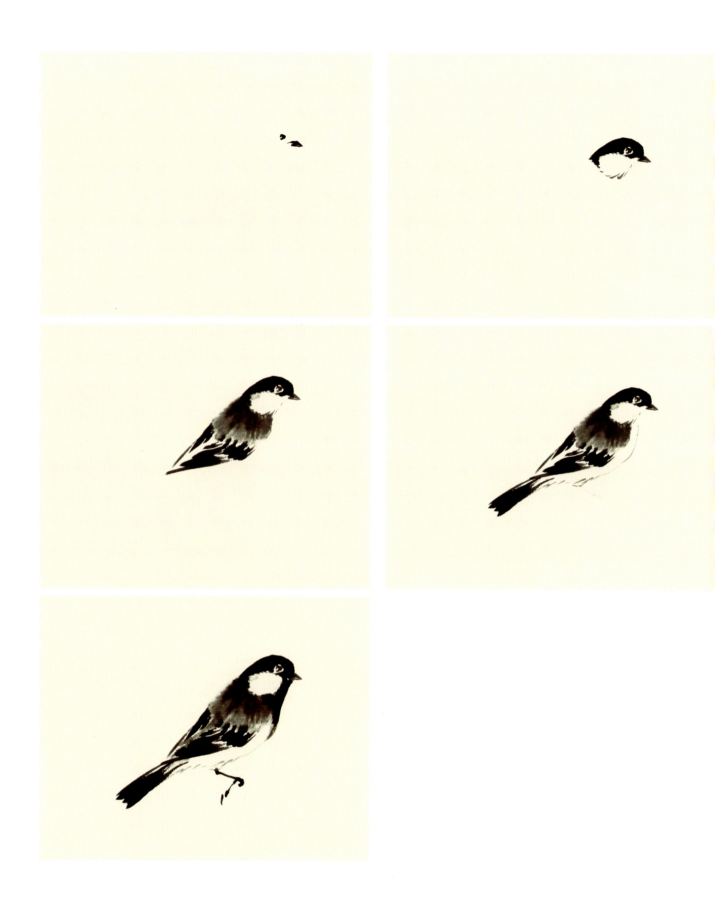

大山雀

　　大山雀和灰文鸟的形态有点接近，两种鸟的脸颊部分都有块白斑状羽毛，　但是文鸟体壮，山雀瘦长；文鸟嘴是宽的，山雀嘴是尖的，这点我们要注意。画背羽的时候也是用淡墨，笔尖上蘸上稍稍浓一点的墨丝毛，丝毛的时候中途不要停顿，须一气呵成。尾巴和翅膀都是黑色的，头部是最黑的。

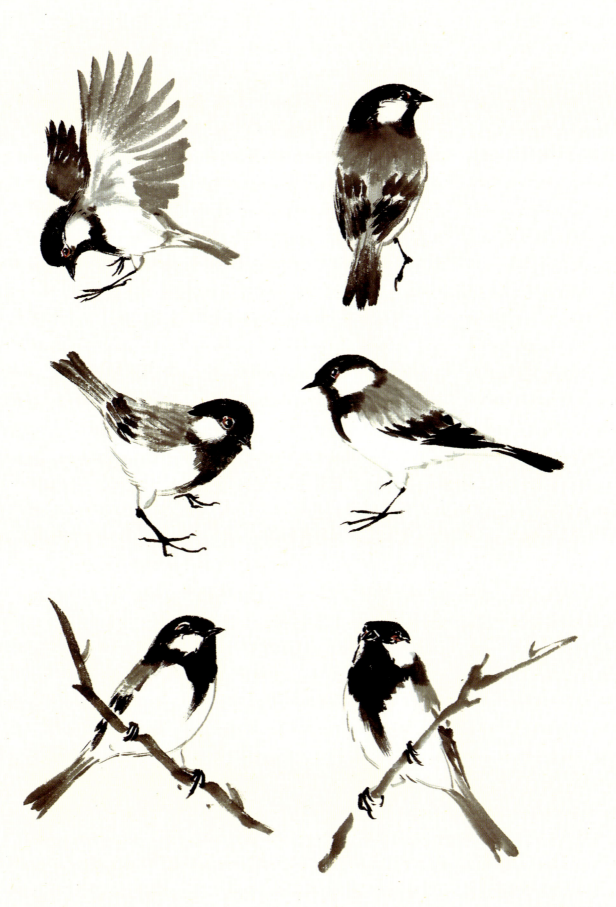

大山雀的各种姿态

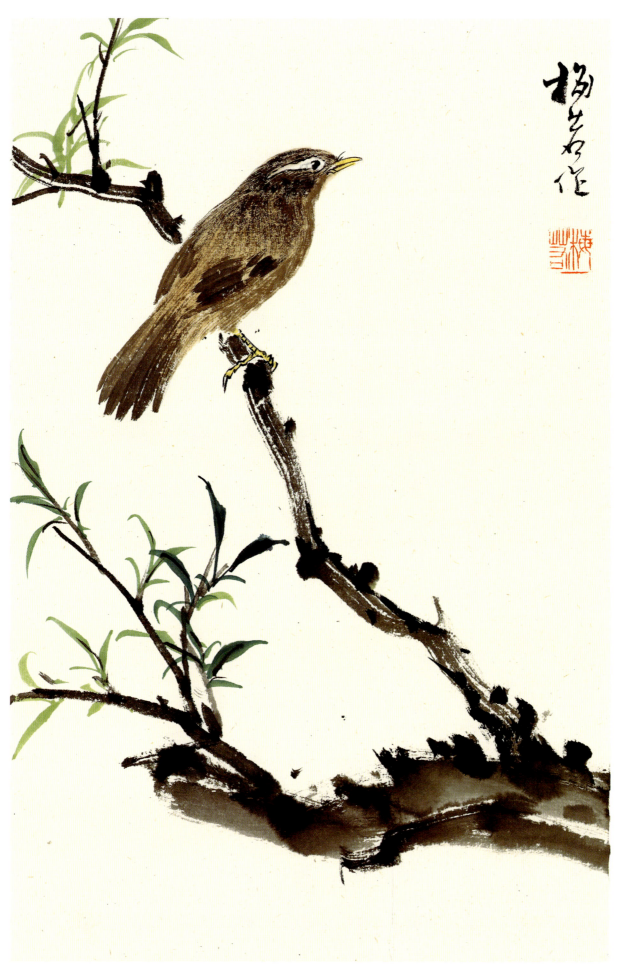

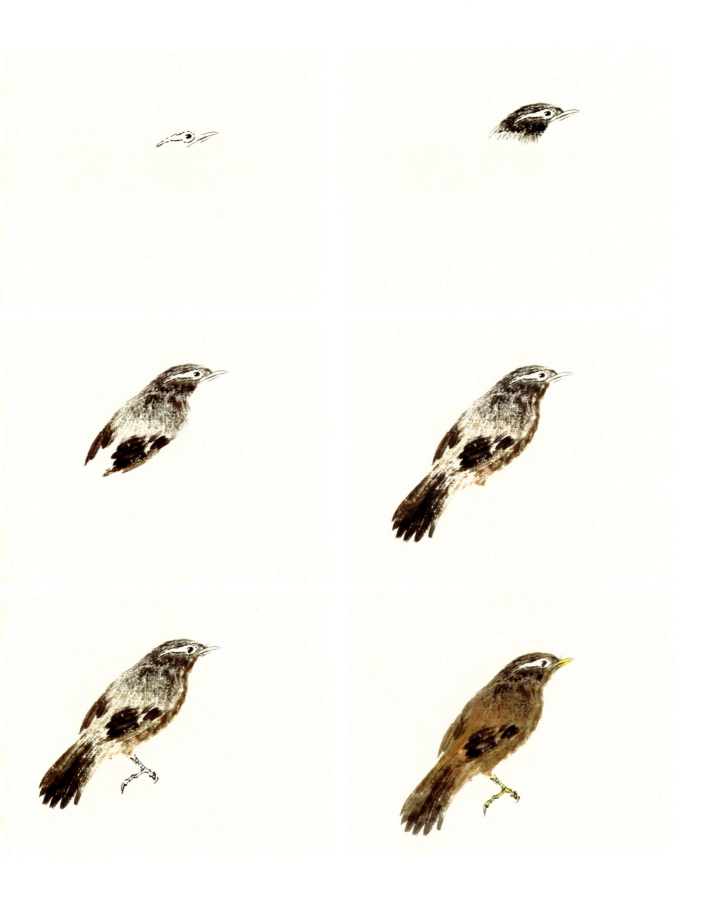

画眉

　　这是画家画得比较多的。先画嘴，再画眼睛，要突出它的过眼线和它眼圈旁边那块白。画鸟身时候，赭石和墨要调在一起，使其形成墨赭色然后进行丝毛，待干后复在上面罩一层赭石。用藤黄画嘴，脚一般多用勾线的方法完成，也可以用藤黄调少许朱磦或赭石把它直接画出来。

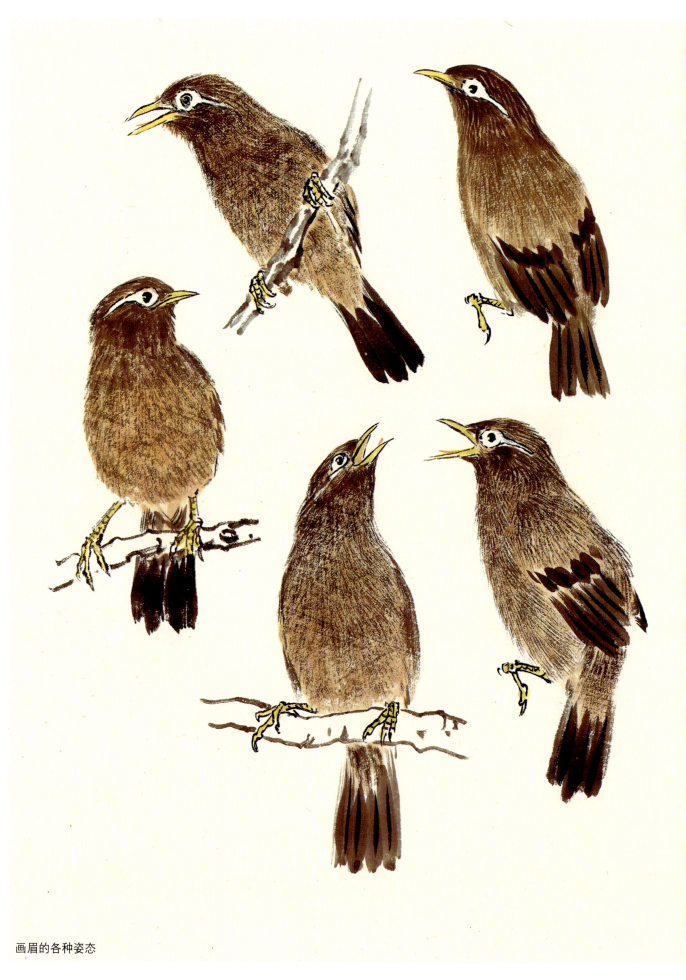

画眉的各种姿态

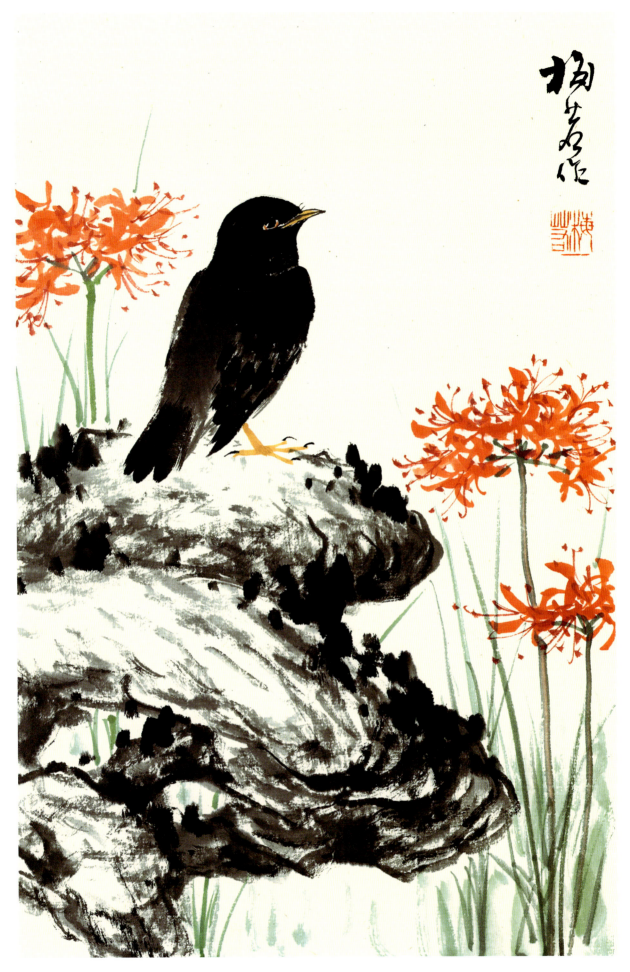

39

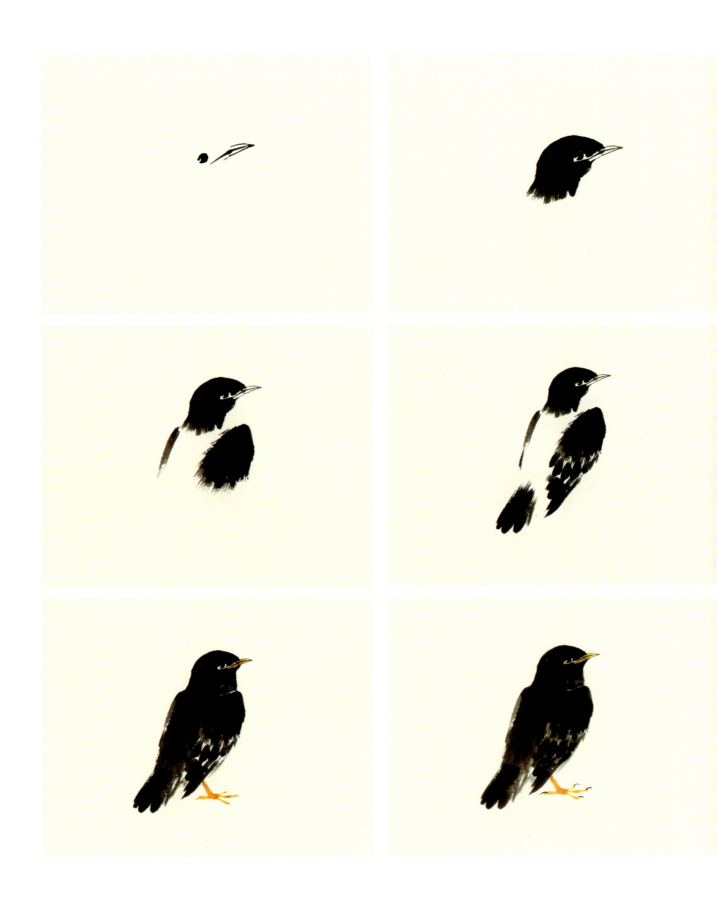

乌鸫

乌鸫和椋鸟形态差不多，跟八哥也很像，区别在于头上少了一撮毛，翅膀上少了白色的飞羽，画法与画八哥相同，特别要注意墨色的深浅层次，落笔时笔尖上蘸浓墨，笔根留清水，一步一步地画下来，要画出墨色的变化。

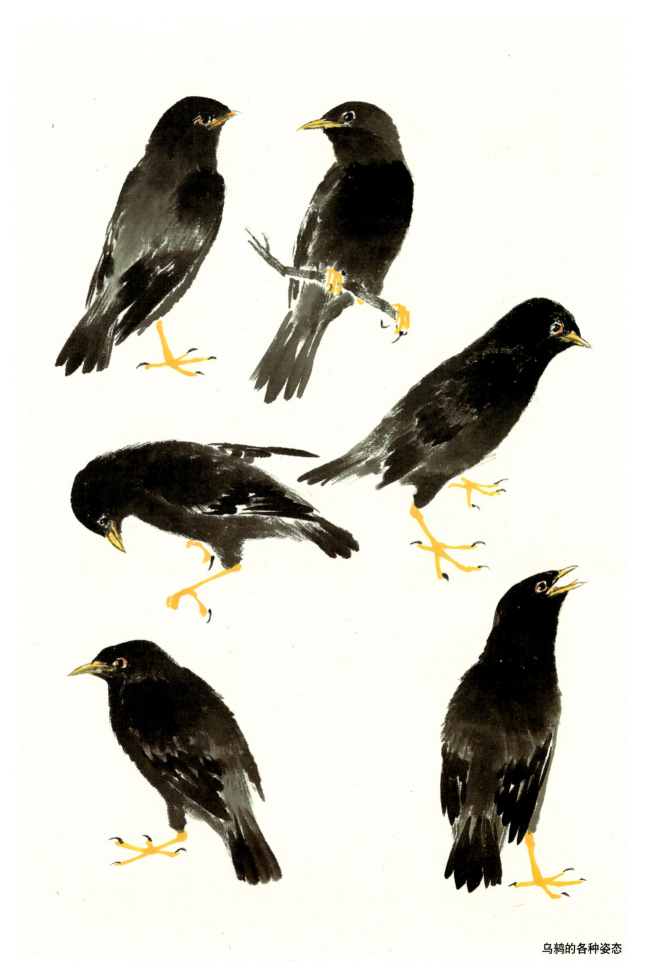

乌鸫的各种姿态

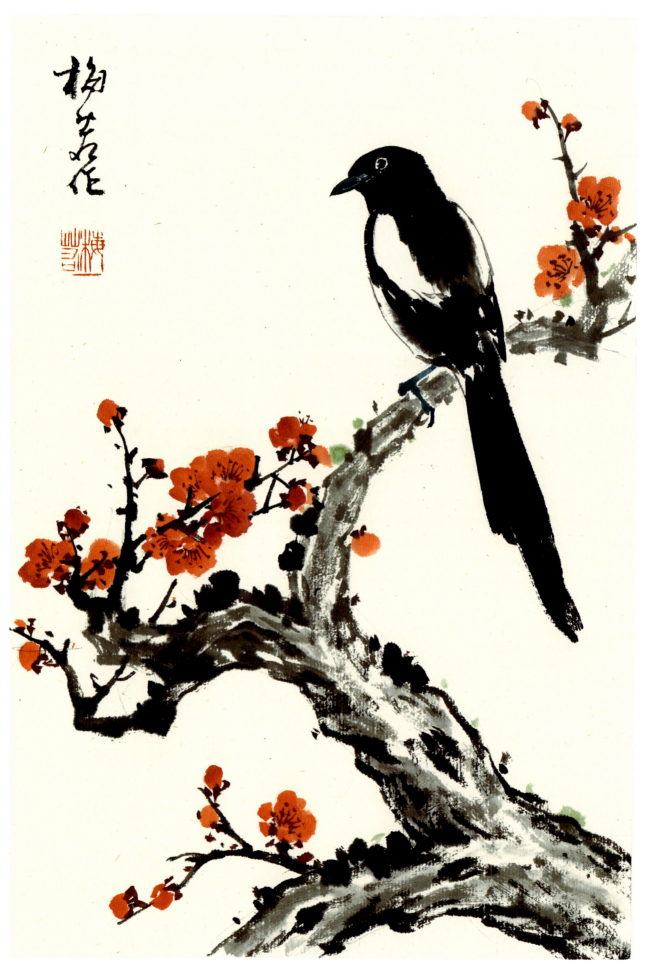

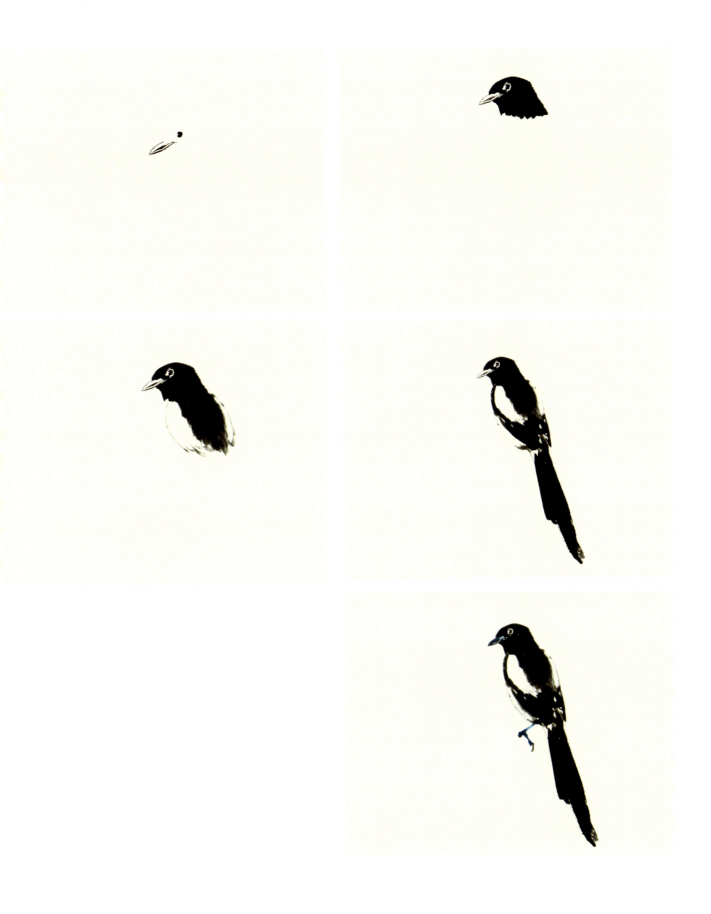

喜鹊

　　喜鹊羽色黑间白，黑羽部分在阳光下会折射出金属般的蓝绿色光，因其形、其名皆颇得口彩、作为吉祥的象征，喜鹊便成了画家笔底常见的表现对象。在画的时候要注意喜鹊的特点，尤其是翅羽上的两块白一定要注意，很多画家会把翅膀上的两块白画到外面，以避免和到胸部这一块黑混淆。

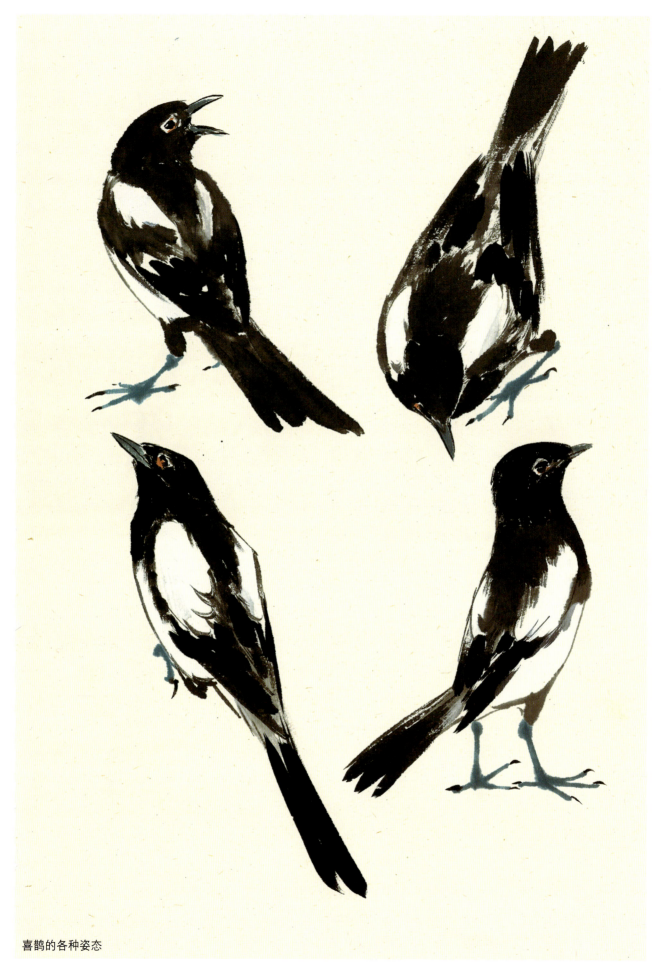

喜鹊的各种姿态

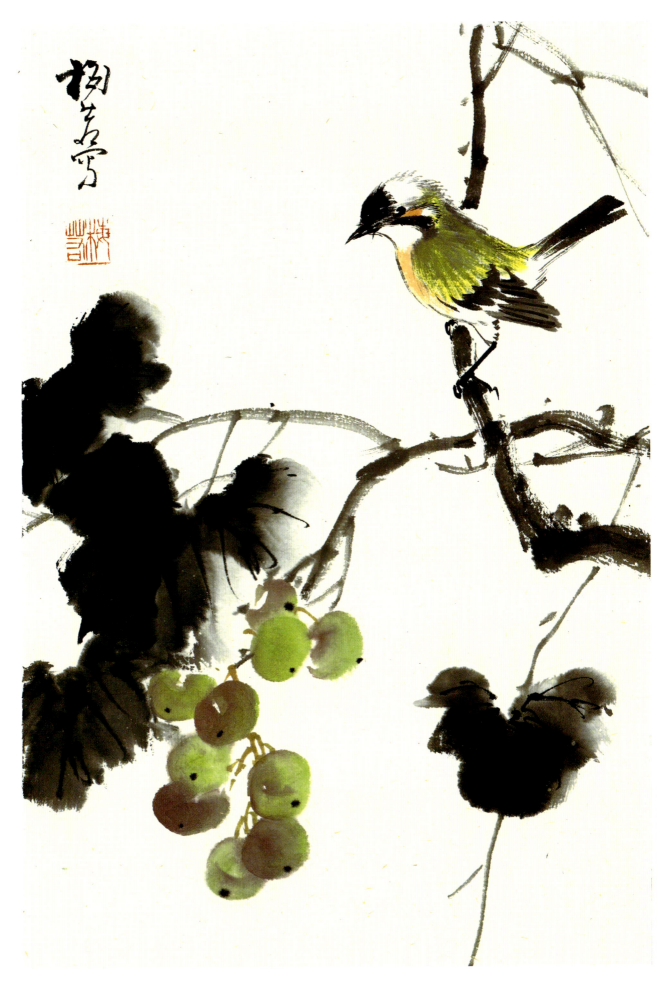

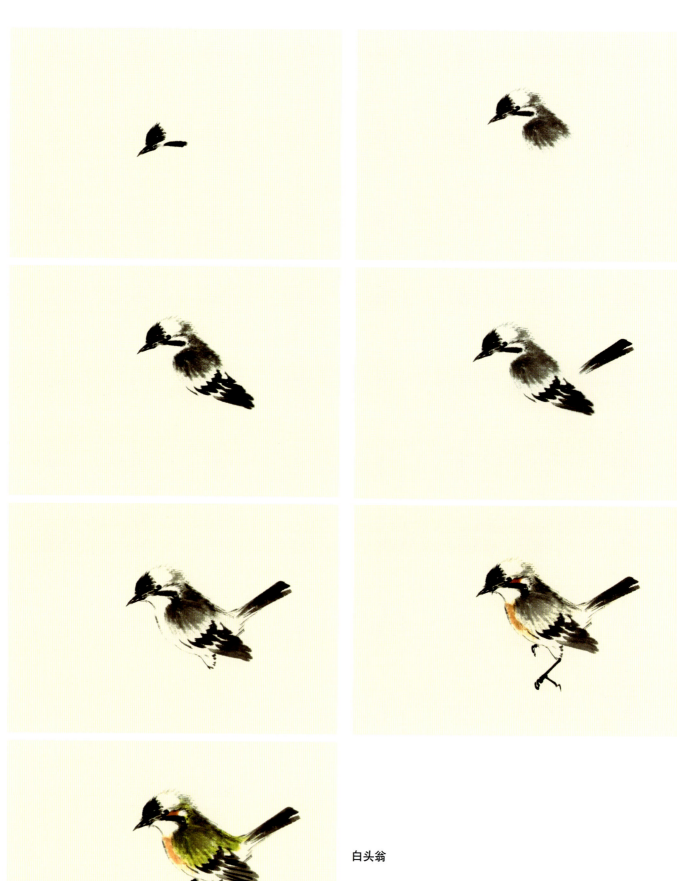

白头翁

因其"白头"二字寓意"白头到老"、"富贵到白头",所以白头翁也是大家比较喜欢的一种鸟。画白头翁要注意的是,身上用淡墨来丝毛,干了以后再罩上藤黄,千万不要把藤黄和淡墨调在一起,这样就会显得很脏。它的脸颊部分,过眼线到颊线的部分有两块毛,一块是棕色的,一块是白色的,这是白头翁的特点,更要强调一下白头翁头顶上的那块白色的毛。

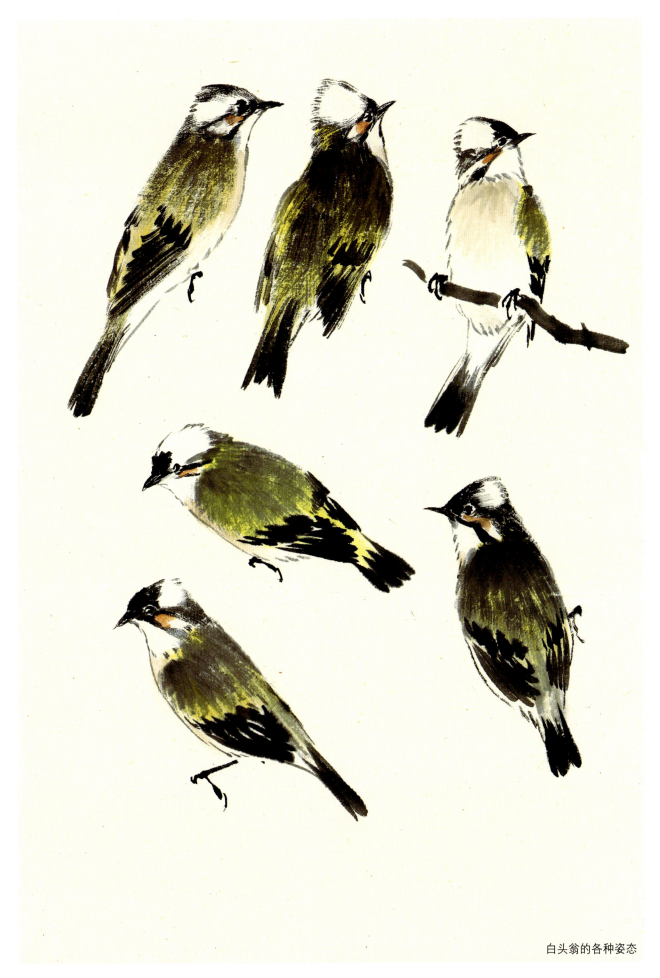

白头翁的各种姿态

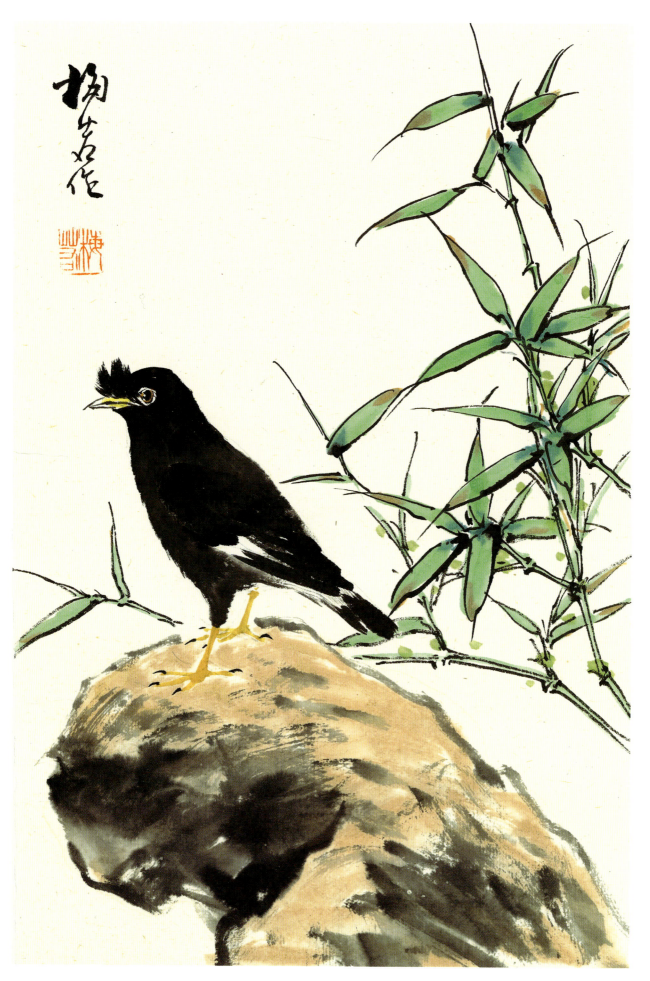

48

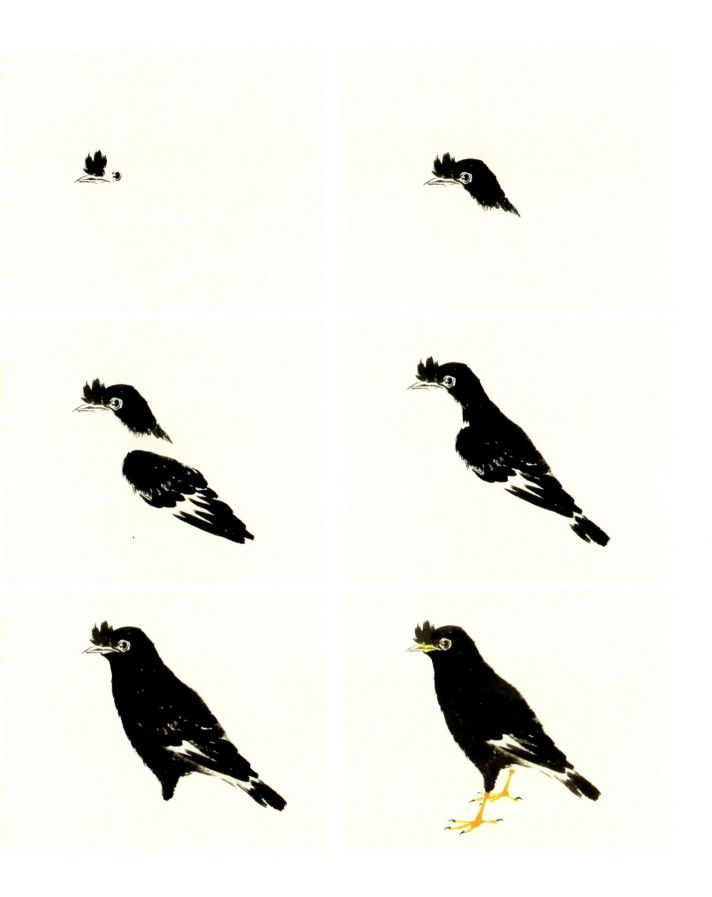

八哥

　　是画家比较喜欢表现的一种鸟类。八哥通体皆黑，画时要把黑的层次表现出来，丝毛时要注意笔根留有清水，笔尖上蘸浓墨，按结构顺序丝毛，如此方能表现从深到浅的墨色过渡；嘴部可用藤黄填一下，脚用藤黄加上赭石或者朱磦来画，脚趾都往上翘，不要往下勾，眼睛用朱磦或曙红勾一个眼圈。

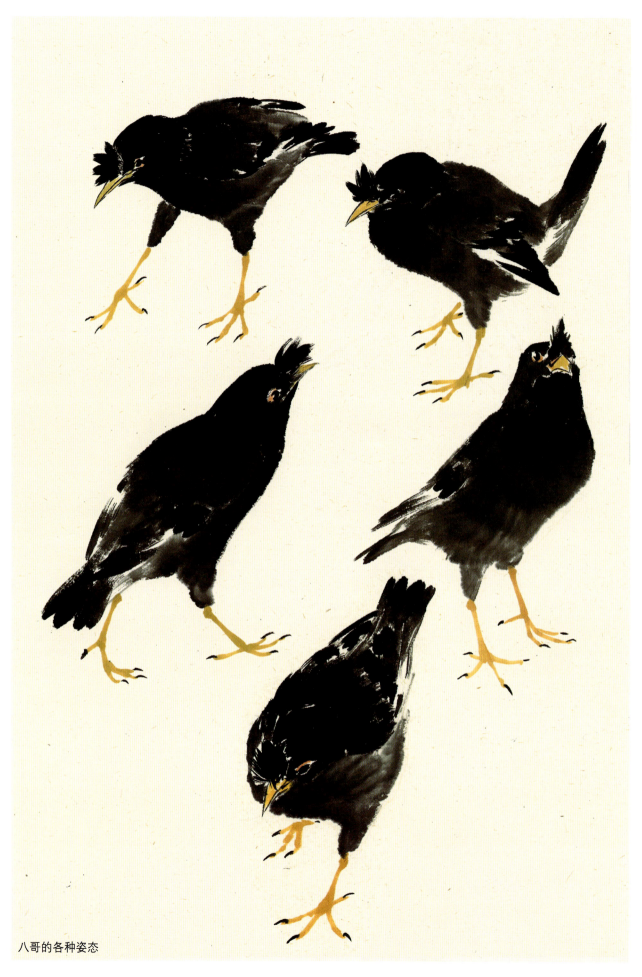

八哥的各种姿态

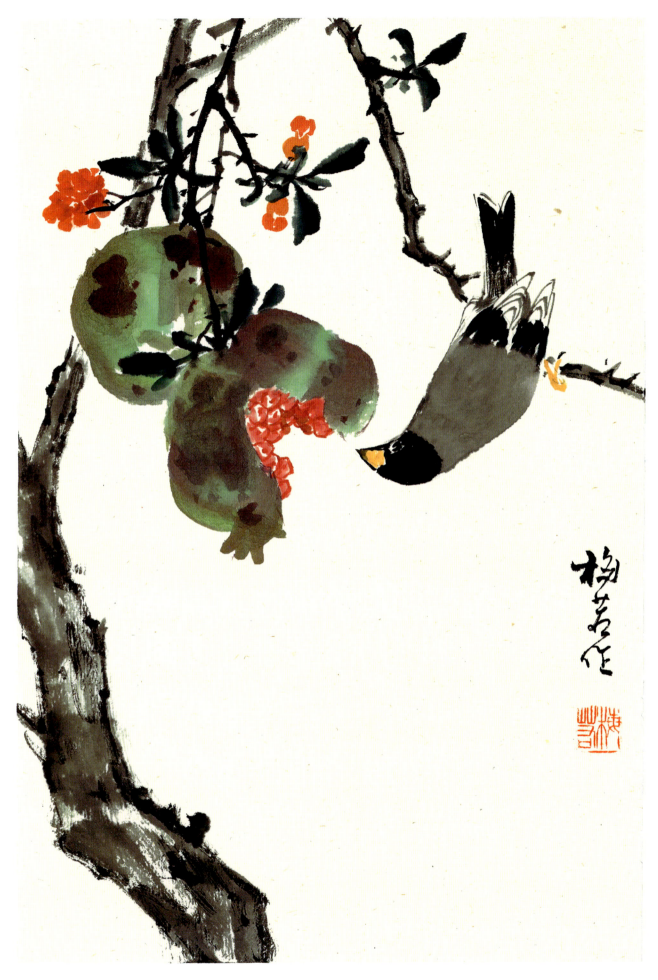

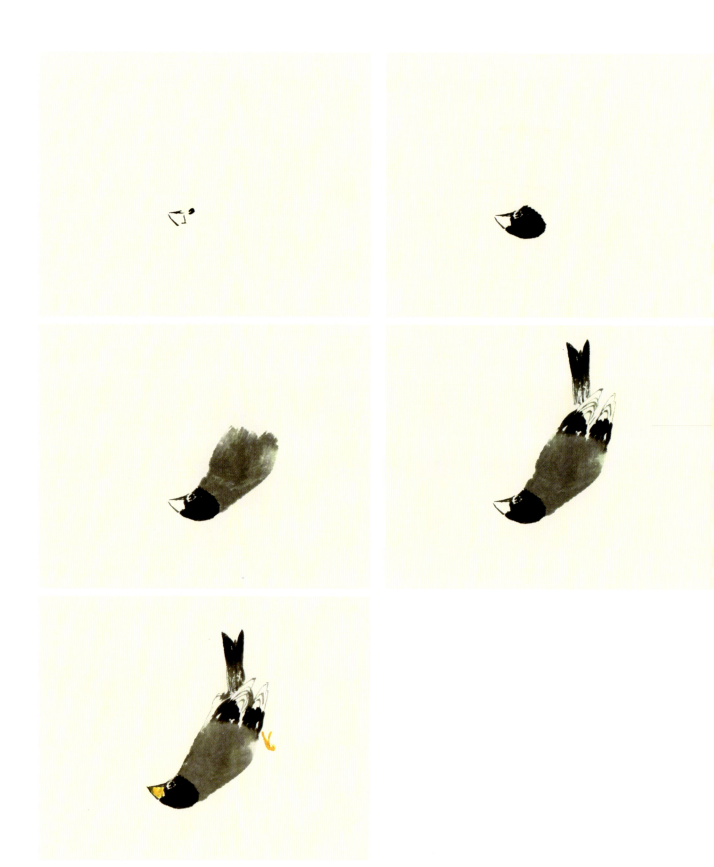

蜡嘴

　　画的人也比较多，蜡嘴的黑的部分只占了它头部的一半，整个身上都是蓝灰色，可直接用墨来画。画的时候也是以淡墨为主，笔尖蘸上一点深的墨，按结构顺序作丝毛，嘴和脚都是黄色的，嘴的尖上可加一点淡墨。

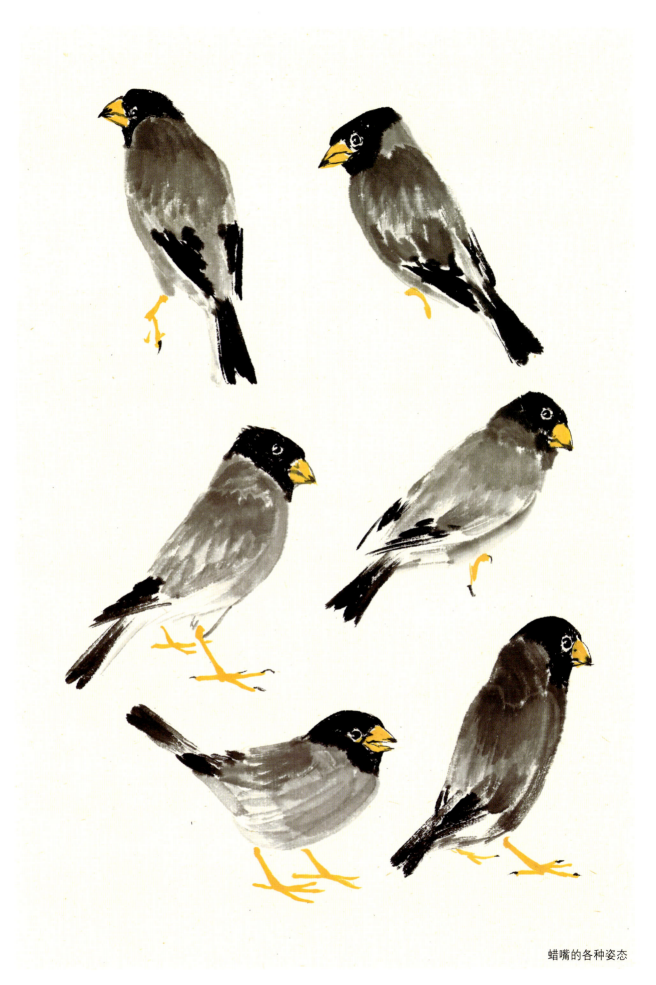

蜡嘴的各种姿态

图书在版编目(CIP)数据

鸟雀／梅若著．－－上海：上海书画出版社，2015.8
（中国画入门）
ISBN 978-7-5479-1071-9

Ⅰ.①鸟…　Ⅱ.①梅…　Ⅲ.①鸟类－花鸟画－国画技法
Ⅳ.①J212.27

中国版本图书馆CIP数据核字(2015)第170589号

中国画入门·鸟雀

梅若　著

责任编辑	孙　扬
复　审	王　彬
封面设计	杨关麟
技术编辑	杨关麟　包赛明

出版发行	上 海 世 纪 出 版 集 团　上海书画出版社
地址	上海市延安西路593号　200050
网址	www.ewen.co
	www.shshuhua.com
E-mail	shcpph@163.com
制版	上海文高文化发展有限公司
印刷	上海画中画包装印刷有限公司
经销	各地新华书店
开本	889×1194　1/16
印张	3.5
版次	2015年8月第1版　2018年6月第3次印刷
印数	7,258-10,257
书号	**ISBN 978-7-5479-1071-9**
定价	**20.00元**

若有印刷、装订质量问题，请与承印厂联系